POMPÉI

LES

DERNIÈRES FOUILLES

DE 1874 A 1878

PAR

ÉMILE PRESUHN

POMPÉI

LES

DERNIÈRES FOUILLES DE 1874 A 1878

A L'USAGE

DES AMIS DE L'ART ET DE L'ANTIQUITÉ

PAR

ÉMILE PRESUHN

TRADUIT DE L'ALLEMAND

PAR

A. GIRAUD-TEULON

Professeur à l'Université de Genève

ÉDITION ILLUSTRÉE DE 60 PLANCHES, D'APRÈS LES DESSINS ORIGINAUX DE DISCANNO
EXÉCUTÉS EN CHROMOLITHOGRAPHIE PAR STEEGER

LEIPZIG

T. O. WEIGEL, LIBRAIRE

1878

GENÈVE. — IMPRIMERIE RAMBOZ ET SCHUCHARDT

AVANT-PROPOS

La publication d'un nouvel ouvrage sur Pompéi n'a pas besoin d'être justifiée : elle est la conséquence naturelle des progrès incessants des fouilles qui, dans ces dernières années, ont mises au jour des découvertes assez importantes pour qu'il fût nécessaire d'en donner une reproduction illustrée.

On sait que l'exhumation de Pompéi a pour résultat une seconde destruction de la ville. La plus grande partie des peintures murales et des mosaïques découvertes depuis un siècle est depuis longtemps détruite, bien des maisons ne sont plus actuellement que des ruines dénudées. Cette destruction ne fera que s'accroître et se renouveler. Aussi est-ce le devoir de ceux qui exposent les trésors de l'antiquité à l'action pernicieuse de la lumière et de l'air, ou de ceux qui ont la bonne fortune de les contempler au moment de leur résurrection, de les faire connaître au public cultivé, par le plus grand nombre de reproductions possibles, et de les conserver pour les générations futures. Nous avons voulu concourir pour notre modeste part à cette conservation de Pompéi.

On fait, il faut l'avouer, de nombreux efforts en ce sens. Le gouvernement italien a délégué des peintres, pour copier en fac-simile tout ce qui est remarquable ; les archéologues font dessiner les peintures les plus importantes pour leurs travaux ; artistes et photographes répandent en Europe une masse considérable de matériaux. Zahn, après un séjour de dix ans à Pompéi, a publié dans un grand ouvrage tout ce qui était beau au point de vue de l'art ; les frères Niccolini ont, pendant les vingt-trois dernières années, donné de riches illustrations des maisons les plus importantes de Pompéi. Mais chacun de ces travaux n'a donné qu'un résultat restreint, soit par le fait de circonstances involontaires, soit pour avoir suivi une direction trop spéciale, ou s'être perdu dans les détails. Nous voulons donner quelque chose de général, c'est-à-dire ne pas poursuivre un but purement archéologique ou artistique, mais embrasser l'ensemble des fouilles de notre époque, et décrire et illustrer tout ce qui offre un intérêt quelconque. Notre texte est donc écrit pour le grand public lettré, et le prix de l'ouvrage calculé de façon à mettre cet échantillon de Pompéi à la portée de toutes les bourses.

Notre livre peut être considéré comme le complément d'une Description de Pompéi, dans le genre de celle qu'Overbeek a publiée à l'usage des Allemands. La troisième édition de ce remarquable ouvrage va jusqu'en 1874; le lecteur qui aura suivi dans Overbeek la description des anciennes maisons, accompagnée de gravures sur bois, trouvera un nouveau plaisir à contempler ces mêmes maisons sur nos planches, dans tout l'éclat de leurs couleurs primitives, car, ainsi que je le disais dans un précédent

ouvrage, Pompéi sans couleurs, c'est un paysage sans soleil. En échange, la lecture d'une Description générale de Pompéi prêtera de l'intérêt et de la vie à l'étude de la jolie partie de la ville dont nous nous occupons.

Nos descriptions et nos planches ne concernent que ce qui est demeuré en place à Pompéi. Les meubles qu'on y a découverts, ayant été transportés au musée, doivent être dès lors envisagés avec le reste des collections. Nous n'avons fait d'exception qu'à l'égard de certains tableaux ou de certains objets, qui sont caractéristiques pour telle ou telle localité, par exemple les tablettes de cire du banquier (Sect. I) et les peintures de l'auberge (Sect. v).

Le lecteur ne doit pas être surpris de retrouver dans nos 60 planches 10 de celles que nous avons publiées dans notre Étude historique et artistique « Les Décorations murales de Pompéi. » Il nous était impossible de ne pas reproduire dans la description générale des maisons, les peintures les plus importantes pour l'histoire de l'art. Les possesseurs du précédent ouvrage n'auront d'ailleurs pas à s'en plaindre, puisque l'éditeur n'a pas tenu compte de ces 10 planches dans le calcul de son prix de vente.

Nos planches ont été dessinées d'après les originaux par M. Discanno, le premier dessinateur d'Italie en ce qui concerne les fouilles. Son principal mérite est de copier fidèlement les modèles avec leur caractère pompéien, sans chercher, comme on le fait d'ordinaire, à embellir les couleurs ou le dessin. Si l'impression de quelques feuilles est défectueuse, qu'on veuille bien ne l'imputer qu'à la multiplicité des reproductions.

Les plans ayant été dessinés à main levée, ne sont pas d'une précision mathématique; la topographie en est cependant assez exacte pour se faire une idée juste des lieux, et nous espérons qu'ils seront surtout appréciés par ceux qui ont déjà lu des descriptions de Pompéi sans leur secours. Ces plans nous ont, en tout cas, permis, par le moyen d'un simple renvoi, d'éviter à notre texte les longueurs des descriptions topographiques.

Lorsque, sur notre chemin, nous avons rencontré des questions douteuses, nous avons préféré adopter l'interprétation d'archéologues distingués, plutôt que de proposer nos propres conjectures. Nous ne revendiquons pour nous que le mérite d'avoir séjourné sur les lieux, assisté à toutes les exhumations, contrôlé assidûment les moindres détails que nous publions, et enfin, d'avoir mis tous nos soins à laisser parler la réalité elle-même. Quant à notre texte, nous avons cherché à le tenir à égale distance de l'austérité scientifique et de la légèreté littéraire si fort à la mode sur pareil sujet. Nous avons rejeté parmi les indications bibliographiques quelques remarques spéciales indispensables.

Puisse le public accueillir favorablement notre ouvrage, et la critique se montrer indulgente en raison des difficultés inhérentes à notre entreprise.

Naples, le 5 février 1878.

E. PRESUHN.

TABLE DES MATIÈRES

AVANT-PROPOS

BIBLIOGRAPHIE GÉNÉRALE

COUP D'ŒIL D'ENSEMBLE SUR LES DERNIÈRES FOUILLES DE POMPÉI
ET PLAN GÉNÉRAL

SECTION I
Reg. V, Ins. I, nos 26; 20-32; 1-9, avec 10 planches.

SECTION II
Reg. V, Ins. I, nos 18; 13-19, avec 10 planches.

SECTION III
Reg. VI, Ins. XIV, nes 20, 18, 19, avec 10 planches.

SECTION IV
Reg. VI, Ins. XIV, nos 21-32, avec 10 planches.

SECTION V
Reg. VI, Ins. XIV, nos 1-17; 33-44, avec 7 planches.

SECTION VI
Reg. VI, Ins. XIII, nos 1-21, avec 7 planches.

SECTION VII
Reg. IX, Ins. IV, 1-14, et Ins. V, 1-13, avec 5 planches.

BIBLIOGRAPHIE GÉNÉRALE

GIORNALE DEGLI SCAVI, nuova serie, vol. I, II, III. Napoli, 1868-77. Contient les rapports officiels sur les fouilles.
NOTIZIE DEGLI SCAVI DI ANTICHITA, Roma, 1876-77. Rapports officiels mensuels publiés par Fiorelli.

FIORELLI, Gli Scavi di Pompei dal 1861 al 1872. Relazione al ministero di J..P. Napoli, 1873.
FIORELLI, Descrizione di Pompei. Napoli, 1875.
FIORELLI, Guida di Pompei. Rome, 1877.

BULLETTINO DELL'INSTITUTO DI CORRISPONDENZA ARCHEOLOGICA. Roma, 1829-1877.
ANNALI DELL'INSTITUTO, ecc. Roma, 1829-1877.
MONUMENTA DELL'INSTITUTO, ecc. Roma, 1829-1877.
HELBIG, Recherches sur la Peinture murale en Campanie. Leipzig, 1872.
HELBIG, Peintures murales des villes de Campanie détruites par le Vésuve. Leipzig, 1868.
PRESUHN, Les Décorations murales de Pompéi, avec 25 planches. Leipzig, 1877.

LE PITTURE ANTICHE d'Ercolano e contorni incise con qualche spiegazione, 5 vol. Napoli, 1757-1779.
ZAHN, Les plus beaux ornements et les peintures les plus remarquables de Pompéi et d'Herculanum, 300 feuilles en trois parties. Berlin, 1828-52.
TERNITE, Peintures murales d'Herculanum et de Pompéi. Berlin, en différentes livraisons.
NICCOLINI, Le Case ed i monumenti di Pompei. Napoli, 1854-77. Complet en 60 cahiers.

OVERBECK, Pompéi étudié dans ses monuments, ruines et œuvres d'art. Troisième édition. Leipzig, 1875.
SCHOENER, Pompeji, Description de la ville et guide pour les fouilles. Stuttgart, 1877.
HEINRICH NISSEN, Pompejanische Studien zur Städtekunde des Alterthums. Leipzig, 1877.
ADAMS, The buried cities of Campania or Pompei and Herculanum. London, 1870.
MARC-MONNIER, Pompéi et les Pompéiens. Paris, 1865, 2me édition.

LES DERNIÈRES FOUILLES DE POMPÉI

DE 1874 A 1878

GÉNÉRALITÉS

Au commencement du siècle dernier on n'apercevait, sur le sol qui recouvrait les ruines de Pompéi, que quelques maisons rustiques, éparses au milieu des vignes et des jardins. Dans l'année 1748, des paysans, en creusant un fossé, découvrirent par hasard des vestiges de l'ancienne ville, dont l'emplacement portait encore le nom caractéristique de Cività, et le 1er avril de la même année, commencèrent sur l'ordre du roi Charles III, les premières fouilles, à l'endroit que nous indiquerons dans la section I. Durant le XVIIIme siècle, on rechercha exclusivement des objets d'art ou de prix, ce qui contribua à accroître la dégradation des édifices antiques.

La gloire de la première exploration scientifique revient au gouvernement français de 1806 à 1815, et pendant une vingtaine ou trentaine d'années on fit encore des fouilles assez importantes : c'est de cette époque que datent la plupart des 300 planches de Zahn. Les décades suivantes virent mettre au jour des découvertes moins précieuses pour l'histoire de l'art et l'archéologie.

En 1861 commença, sous la direction de Fiorelli, l'investigation scientifique proprement dite de la ville antique, d'après une méthode digne des plus grands éloges. On apporta aux fouilles deux améliorations importantes : d'abord, on entoura d'une clôture les ruines découvertes, afin de les préserver soigneusement de toute atteinte sacrilège ; et secondement, on introduisit une excellente numération systématique des régions, des îles et des maisons, de façon à faire disparaître les dénominations populaires aussi inexactes que trompeuses, et donner à ceux qui écrivent sur Pompéi une base certaine et invariable. Le rapport de Fiorelli de l'année 1873 présente le tableau complet des résultats, modestes en apparence, mais d'autant plus précieux, obtenus pendant les 12 années précédentes. On doit apprécier en Italie tout ce qui a été fait depuis la renaissance nationale, en le comparant avec l'état de choses antérieur. Depuis que Fiorelli a été nommé Directeur général des musées et des fouilles du royaume (1875), l'exploration de Pompéi a été continuée par Ruggiero dans le même esprit.

Les exhumations de 1874 à 1876, ainsi que celles du dernier quart de 1877, ont livré une riche proie au point de vue de l'histoire de l'art. Les îles qui sont dans la proximité du croisement des rues de Nola et de Stabies, ont été déblayées l'une après l'autre. La première de ces rues et certaines parties des ruelles adjacentes étaient découvertes depuis une trentaine d'années, lorsqu'on entreprit, en septembre 1874, les travaux de la portion nord de la rue de Stabies. A la fin de l'année 1875, on avait mis au jour les maisons, si intéressantes par leurs peintures murales, que nous décrivons dans

nos quatre premières sections, et, dans le cours de 1876, on termina le déblaiement des deux îles de la rue de Stabies, ainsi que celui de l'îlôt XIII de la Région VI. Nous donnons les résultats de cette année dans les Vme et VIme sections.

Il est à regretter que les deux îles s'étendant jusqu'au mur de la ville, à l'ouest de la rue de Stabies, et qui formeront par conséquent les XVme et XVIme de la Région VI, n'aient pas pu être attaquées immédiatement, le gouvernement n'ayant pas encore acquis le terrain par expropriation. Cependant la presque totalité de la portion de la ville, encore enfouie, est déjà aux mains de l'État, et il n'existe plus sur les ruines, qu'une seule maison de campagne dont les jours sont comptés.

C'est à cause de la raison indiquée ci-dessus, que l'on commença en 1877 les travaux sur un nouveau point, à savoir à l'île qui, à l'est de la rue de Stabies et au sud de la rue de Nola, gisait encore ensevelie au milieu des parties découvertes. Cette île comprend un établissement de bains publics, qui a donné de médiocres résultats au point de vue de l'art et de l'archéologie ; il semble que le peu d'importance des découvertes ait découragé les explorateurs et les ait poussés à suspendre leurs fouilles dans ces bains ; ils ont demandé à l'île suivante de plus riches trésors. Leurs efforts ont été en effet mieux récompensés, et, depuis quelques mois, les découvertes satisfont tous les intéressés. C'est l'exploration de cette dernière île qui nous a permis d'ajouter à notre travail une VIIme section.

Deux mots encore sur le plan topographique qui suit : Fiorelli divise Pompéi en 9 régions, séparées par les quatre artères principales indiquées en bleu. Un simple coup d'œil montre qu'environ la moitié occidentale de la ville est déblayée ; peut-être nos petits-fils verront-ils encore paître les moutons et passer la charrue sur l'autre moitié de la ville enfouie.

La couleur rouge désigne les îles décrites dans notre ouvrage et un plan spécial accompagne chaque section.

Pompéi, janvier 1878.

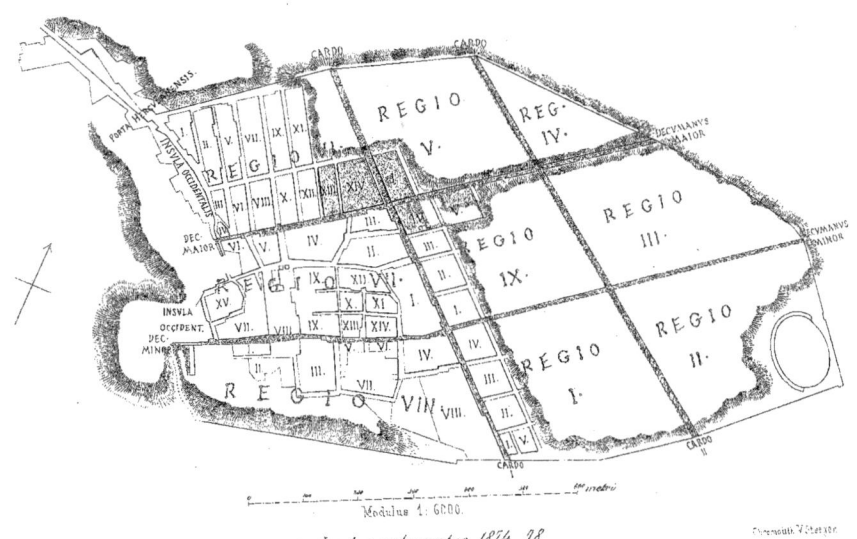

SECTION I

Regio V, Insula I, N° 26

RUE CARDO-STABIES

MAISON DE L. CÆCILIUS JUCUNDUS

DITE

LA MAISON D'IPHIGÉNIE

EXHUMÉE EN 1875

GENÈVE. — IMPRIMERIE RAMBOZ ET SCHUCHARDT

MAISON DE L. CÆCILIUS JUCUNDUS

AVEC LE TABLEAU D'IPHIGÉNIE

Si l'on ne peut en général indiquer avec certitude le nom que d'un petit nombre de propriétaires des maisons de Pompéi, en revanche nous connaissons ici le nom, la condition et le portrait en buste du possesseur de cette demeure, le banquier Jucundus; nous avons même sous les yeux ses livres de commerce, par lesquels il nous met au courant de ses affaires et de ses ressources pécuniaires. Rendons-lui visite dans sa maison.

C'est une des plus anciennes de cette région de la ville, ainsi qu'en témoigne la corniche de pierre au-dessus du portail. Notre planche II donne une vue du *tablinum*, la partie centrale de la maison, que l'on aperçoit dès l'entrée. Un pacifique chien de garde repose sur le seuil (pl. III, *a*), mais il n'avertit plus de l'approche d'un étranger : il n'existe plus qu'en mosaïque; il ne doit point du reste avoir été féroce de son vivant, car il n'est pas enchaîné et on ne lit point à ses côtés le fameux : *cave canem* (prends garde au chien) qui se trouve sur les mosaïques de deux de ses compagnons pompéiens au Musée de Naples.

La décoration de l'atrium est devenue presque méconnaissable. Le plancher est formé d'une élégante mosaïque noire avec incrustation de fragments de marbre multicolore : autour de l'*impluvium* (*b*) se déroule un large cordon en mosaïque noire et blanche.

A gauche (dans l'angle *c*) se dresse l'autel domestique en marbre blanc (pl. IV) sur la frise duquel est figuré en relief le tremblement de terre de 63 après J.-C. On y voit sur le forum les colonnes du temple de Jupiter inclinées d'une manière inquiétante, et sur les côtés les statues équestres qui se dandinent de la façon la plus comique; à droite on aperçoit un taureau conduit à l'autel de Vénus pompéienne à titre de victime expiatoire. Inquiet sur l'avenir, notre banquier avait également cherché à épargner à sa maison le retour d'une pareille calamité, en offrant des sacrifices à la divinité protectrice de la ville. Malgré ses précautions sa maison fut, en l'an 79, secouée d'importance et enfin bouleversée.

Le coffre-fort en fer (le Musée de Naples en possède plusieurs spécimens) était généralement placé en vue par les riches Pompéiens dans l'atrium. Le scellement inférieur qui l'attachait à la muraille s'est conservé (*d*). Les quatre chambres à coucher autour de l'atrium, ainsi que les *alæ* à droite et à gauche, n'offrent rien de bien remarquable.

Le buste en bronze du maître de la maison, qui jadis se trouvait à gauche dans le tablinum, avait été précipité de son piédestal, et a été transporté au Musée de Naples sur une base toute pareille. Ce portrait est une œuvre magistrale : le banquier Jucundus approche de la cinquantaine, c'est un homme content de lui, et qui regarde la vie avec complaisance; sur sa joue gauche s'aperçoit une verrue, semblable à un petit grain de raisin.

Sur le piédestal (*e*) se lit l'inscription suivante :

GENIO·L·NOSTRI L'affranchi Félix a consacré ce buste au
FELIX·L génie de notre Lucius.

Pénétrons dans le grand Tablinum (pl. II). Aucune pièce de Pompéi n'a jamais brillé de plus vives couleurs que celle-ci, lors de l'exhumation : l'éclat du cinabre en particulier produisait un effet enchanteur, dont notre planche V peut donner une idée approchante. La décoration est dans le goût antique, trop riche pour le nôtre, mais cependant d'un genre de beauté à soi, et en tout cas, un des exemples les plus intéressants pour l'histoire du style pompéien. On a copié sur notre planche un panneau central et le panneau latéral de gauche : on doit donc se représenter à droite un autre panneau et au-dessus la partie supérieure de la muraille, restituée d'après les fragments reconnaissables sur la planche II. Nous avons encore reproduit certains détails d'ornementation de cette paroi, planche VI. Le grand tableau central (*f*), aujourd'hui au Musée de Naples, représente Iphigénie en Tauride, sortant du temple pour aller sacrifier les deux étrangers : la section du mur où devaient se trouver ces dernières figures, est tombée en majeure partie. L'exécution de cette peinture appartient au beau style grec (Comp. Helbig, *Peintures murales*, 1333-36, 1387).

Le Péristyle, auquel on parvient par un étroit corridor (*fauces g*), possède sur deux des côtés un portique, jadis couvert, supporté par sept colonnes. La décoration du *triclinium* (*h*) et de l'*exedra* (*i*) (salle à manger et salle de réunion) est trop dégradée pour mériter de nous arrêter. A gauche se trouve une sorte d'office, où existe encore une petite fenêtre ronde *vitrée* (*k*) ; puis vient un *œcus* ou salle de réception, remarquable par sa fine décoration dont quelques portions sont assez bien conservées. Sur deux des murailles se voient deux peintures magistrales : le Jugement de Pâris (*l*) dont malheureusement la partie supérieure est endommagée (Comp. Helbig, 1281-86) ; et Thésée abandonnant Ariadne à Naxos (*m*) ; nous avons reproduit, planche IX, ce tableau plein de vie (Comp. Helbig, 1216-21). L'ornement représenté sur la planche X, couronne le panneau central de cette muraille ; comme l'architrave d'un temple, il est supporté par deux hautes colonnes : la guirlande de la même planche court au contraire au travers de la paroi jaune, sous le Jugement de Pâris.

Sur la muraille (*m*), autrefois recouverte de cinabre, on lit le distique suivant d'un poète inconnu exécuté en graffite :

Quisquis amat valeat : pereat qui nescit amare
bis tanto pereat quisquis amare vetat.

Une petite chambre à coucher contenait deux lits, placés le long des murailles *n* et *o* : au-dessus de chacun d'eux le plafond formait une petite voûte de bois recouverte de stuc. Enfin, sur la porte, existait une sorte de lucarne, destinée à recevoir la lampe, dont la fumée s'échappait dans le vide.

La dernière pièce du péristyle (*p*) n'offrait que des murs blanchis à la chaux. Un escalier (*q*) conduisait au cellier, que le propriétaire avait récemment recouvert de poutres et d'un plancher. Dans le jardin, on rencontrait encore trois chambres à coucher (*r*, *s*, *u*), qui avaient été construites après coup entre les colonnes, lesquelles étaient libres dans l'origine : Celle du milieu était pourvue d'une plate-forme (*t*) s'avançant sur le jardin et précédée de deux colonnes. Sur le mur du jardin (*w*) s'étale un grand paysage peuplé d'animaux sauvages : des buissons peints ornent les côtés, et l'architrave présente un combat de galères.

Le 3 juillet 1875 on découvrit, à une hauteur d'environ 4 mètres (à l'endroit marqué *v* sur notre plan), plusieurs centaines de petites tablettes en bois, qui jadis avaient été déposées dans un coffre en

bois, dont les fragments seuls nous ont été conservés. Elles sont entièrement carbonisées : peu se sont conservées intactes, beaucoup sont en miettes. Elles étaient autrefois réunies par deux ou par trois à l'aide d'un cordon passé au travers de deux trous pratiqués sur les bords : les unes formaient donc des diptyques (deux tablettes), les autres des triptyques (trois tablettes). Les deux faces extérieures ou couvertures sont unies et sans écriture pour la plupart; les surfaces intérieures, légèrement creusées et garanties du frottement par un petit rebord, étaient recouvertes de cire, sur laquelle on gravait les lettres avec un poinçon. Cette précieuse découverte est conservée dans la salle des papyrus du Musée de Naples. La plupart de ces petits livres se rapportent à des enchères que notre Jucundus tenait en qualité de courtier, et contiennent des quittances de l'acheteur à ce dernier. Une autre catégorie présente des quittances faites à Jucundus pour des sommes qu'il avait à payer pour le bail de biens communaux.

Nous avons reproduit en grandeur naturelle sur nos planches VII et VIII un triptychon de la première catégorie assez bien conservé. Nous désignons les deux couvertures sous le titre de pages 1 et 6 : les pages 2 et 3 contiennent la quittance; sur la page 4 les témoins ont signé à gauche avec leur prénoms et noms de famille, à droite avec leurs surnoms; leurs cachets étaient apposés sur la partie supérieure de la planche, au milieu. La page 5 contient la quittance du vendeur ou de son mandataire écrite de sa propre main. On doit donc se représenter les pages 1 et 2 sur la même tablette, et de même les pages 3 et 4, et 5 et 6.

2. HS N I∞ ∞ ∞ DLXII
 Quæ pecunia in stipu
latum L. Cæcili Jucundi
venit ob auctionem
Pulliæ Lampuridis
mercede minus
Persoluta habere
 o o

Sesterces en espèces 8562.
Cette somme a été consentie
par L. Cæcilius Jucundus
en raison de l'enchère de
Pullia Lampuris,
moins la commission.
L'avoir reçue
 o o

Environ 1883 francs.

Elle était de 2 0/0.

3. se dixsit Pullia
Lampuris ab L Cæcil-
Jucundo

a reconnu Pullia Lampuris des mains de
Cæcilius Jucundus.

Le 23 déc. 57 ap. J.-C.

Act Pomp X K Janua
Nerone Cæsare II Cos
L Cæsio Marti-

Fait à Pompéi le X avant les kalendes de
janvier sous le consulat de Néron César
(consul pour la deuxième fois) et de L. Cæ-
sius Martialis.

4. L. Vedi Cerati
A Cæcili Philolog.
Cn Helvi Apollon. Signatures.
M Fabi Crusero- et
D Volc Thalli sceaux
Sex Pomp Axsioch. des témoins.
P Sexti Primi
C. Vibi Alcimi
 o o o o

Le nom de Cn. Helvius revient souvent à Pompéi; il est en particulier désigné comme candidat à une élection sur une affiche ou placard de la maison n° 22, Reg. VI, XIV.
Sextus Pompée demeurait Reg. VI, Ins. XIII, n° 19.

5. Nerone Cæsare II.... Co S S
 L. Cæsio Martiale
X K Januarias Sex Pompeius
Axiochus scripsi rogatu
Pulliæ Lampuridis eam
accepisse ab L Cæcilio Jucundo
Sester nummum octo millia
quingenti sexages dupun
dius ob auctionem ejus
ex interrogatione facta
tabellarum. signatarum

Sous le consulat de César Néron (pour la deuxième fois) et de Cæsius Martialis, le X° jour avant les kalendes de janvier, moi, Sextus Pompée Axiochus, sur la demande de Pullia Lampuris, j'ai constaté par écrit qu'elle a reçu de L. Cæcilius Jucundus la somme de sesterces *huit mille* cinq cent soixante, plus un dupondius, pour sa vente aux enchères, conformément aux conventions écrites et signées.

Le dupundius est une monnaie de cuivre de 2 as, valant environ 2 sesterces d'argent.

Ainsi donc Pullia Lampuris a fait tenir une enchère par L. Cæcilius Jucundus : celui-ci lui a versé entre les mains, le montant de la vente, dont il fait l'avance à l'acquéreur, moyennant une commission de 2 pour cent. En général, le nom de l'acheteur n'est pas indiqué dans ces quittances du vendeur au courtier. Un des témoins, Sextus Pompée Axiochus, ajoute encore au nom de la vendeuse une quittance spéciale relativement au transfert de l'argent.

Notre banquier possédait, sur la rue, deux boutiques, nos 25 et 27, où il faisait probablement exercer quelque commerce par ses esclaves, puisque ces boutiques étaient en communication avec la maison.

Nous n'avons que deux mots à dire sur la petite maison n° 23 : elle possédait un atrium et un tablinum, d'où l'on parvenait à travers une cour (a), aux dépendances qui ont leur sortie au n° 10. La cuisine (b) contenait un grand foyer et un réservoir en maçonnerie pour l'eau : en face (c) se trouvait une chambre voûtée destinée aux provisions. 2 corridors (d et e) conduisent à l'atrium et au péristyle de la maison principale. Les nos 22 et 24 constituent deux boutiques séparées.

APPENDICE

Nos 20-21. Nos 28-32. N° 19.

La portion sud de cette première île de la V^{me} région contient quelques petites habitations et une maison de patricien. Les nos 20 et 21 formaient peut-être une petite auberge. Dans l'antichambre (a) on a peint sur un panneau rouge un Bacchus versant à boire d'une coupe à sa panthère : il est assez bizarre qu'une figure semblable, qui existait à côté de celle-ci, sur le panneau jaune (b), ait été ravagée de façon à laisser à peine subsister quelques traces (Presuhn, *Décor. mur.*, p. 11).

N° 28, petite maison d'industriel, d'assez pauvre apparence : on y a pourtant trouvé un bracelet d'or, un miroir d'argent et un lit de bronze avec incrustations d'argent. Les nos 29, 30 et 31 sont des magasins. Les murs de la petite chambre de derrière du n° 31 étaient décorés dans le genre de nos tapisseries (Comp. Presuhn, ouvr. cité, p. 11).

Au coin de la rue n° 32 et n° 1 se trouve un cabaret.

En tournant dans la rue de Nola, on rencontre le lieu où l'exhumation de Pompéi fut commencée le 1^{er} avril 1748, mais non continuée : les maisons suivantes ont été fouillées en partie de 1836 à 1838, mais n'ont été complètement dégagées qu'en 1876.

Le n° 2 est un atelier ; le n° 3 une petite habitation bourgeoise, en communication avec les nos 4 à 9, qui constituent la plus ancienne maison de cette île, et dont le possesseur est désigné sous le nom de L. Pont. Successus. La façade présente six grands piliers en énormes pierres de taille jointées avec précision. Les nos 4 et 5 nous offrent encore des ateliers, dans lesquels on a trouvé un grand nombre de fourneaux en maçonnerie pour grandes chaudières. Les nos 6 et 8 étaient des magasins.

L'entrée n° 7 conduit à un grand atrium contenant un autel des dieux Lares (a). Dans l'impluvium est un pilier (b), sur lequel était le taureau de bronze, aujourd'hui au Musée de Naples, qui a donné à la maison son nom usuel, et qui servait jadis à l'écoulement de l'eau. La décoration de la maison, faite en général dans le vieux style (Presuhn, ouvr. cité, p. 11), a laissé des fragments dans plusieurs chambres.

Le mur postérieur du péristyle (c) situé sur un terrain un peu plus élevé que le reste, est décoré en style architectonique de niches à fontaines. Le revêtement en mosaïque et coquillages est aujourd'hui détruit. On parvient aux chambres de bains (d et e) à travers des dépendances assez étendues. Enfin sur l'autre côté, la sortie désignée par le n° 9 conduit sur la rue latérale.

TABLE DES PLANCHES

I. Plan : le bâtiment principal est teinté en rouge, les dépendances en bleu ; les parties colorées en violet sont décrites dans l'Appendice.
II. Vue du Tablinum.
III. Mosaïque du chien de garde.
IV. Autel domestique dans l'Atrium.
V. Muraille du Tablinum avec le tableau d'Iphigénie.
VI. Ornements de la décoration du Tablinum.
VII et VIII. Tablettes ou Triptyque contenant les quittances du banquier.
IX. Thésée abandonnant Ariadne à Naxos : reproduction sans couleurs.
X. Ornements de la décoration de l'OEcus.

BIBLIOGRAPHIE SPÉCIALE

GIORNALE DEGLI SCAVI, III, p. 150, 175, 251-56.
BULLETTINO DELL'INSTITUTO, 1875, p. 161, 261; 1876, 12, 34, 145, 161, 222, 241; 1877, p. 17, 41.
FIORELLI, Guida, p. 55.
OVERBECK place à tort, sur son plan de Pompéi, dans la XIVme île de la VIme région, le lieu des fouilles du 1er avril 1748, tandis qu'il se trouve en réalité dans l'angle de la Ire île de la Vme région.
SCHOENER, p. 161, a choisi la plus malencontreuse détermination de toutes, en désignant la maison comme celle de «Félix,» d'après le nom de l'affranchi qui a érigé le buste à son patron, le véritable propriétaire. Le nom populaire de cette maison est à Pompéi celui de la *Casa del notajo*.
DE PETRA, *Le tavolette cerate di Pompei*, Napoli, 1877. — Nous sommes redevables à la bienveillance particulière de M. le professeur de Petra, directeur du Musée de Naples, des photographies retouchées, d'après lesquelles nous donnons la reproduction d'un triptychon. Dans l'ouvrage de M. de Petra, ce triptyque porte le n° 34 et est imprimé sur la page 45; une faute d'impression a indiqué par erreur le millésime 55 au lieu de 57 après Jésus-Christ.
HELBIG, Peintures murales, p. 472.
PRESUHN, Décorations murales, p. 13, 14, 17, 18, 19, 20, 21, 22, 36, 39, planche XVIII.

REGIO V, INSULA I.

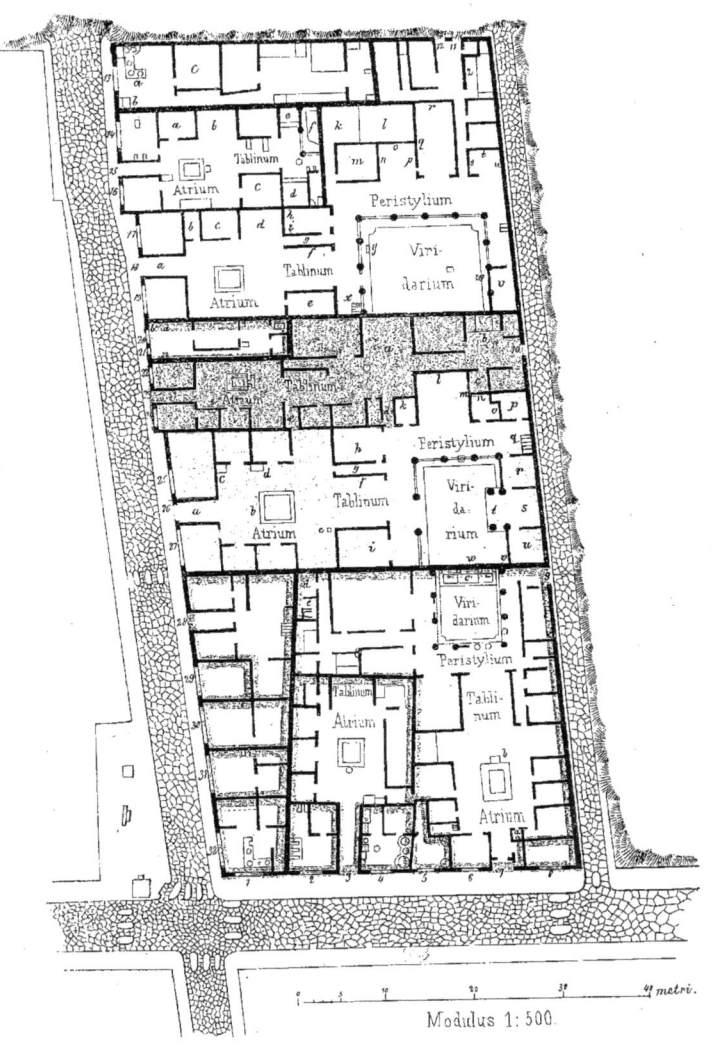

Modulus 1:500.

Chromolith. V Steeger E. Presuhn del

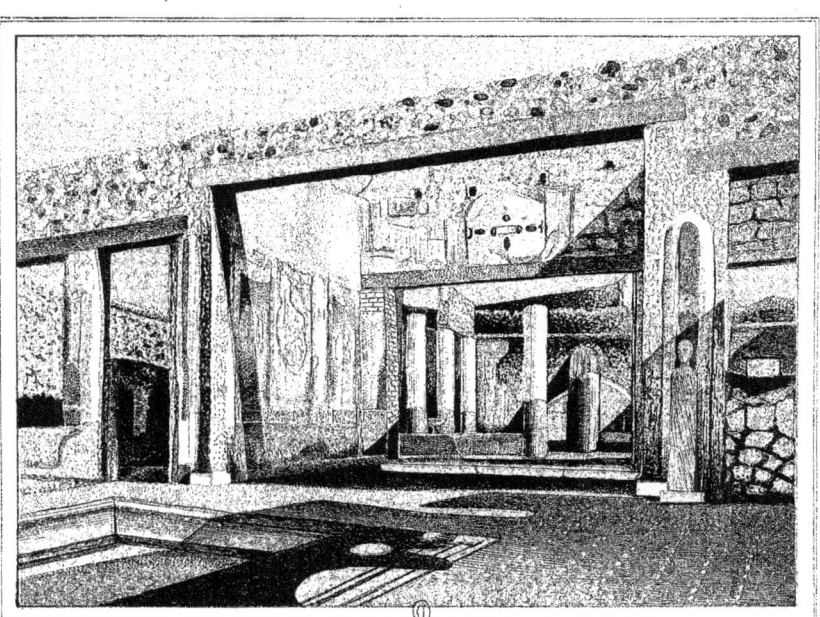

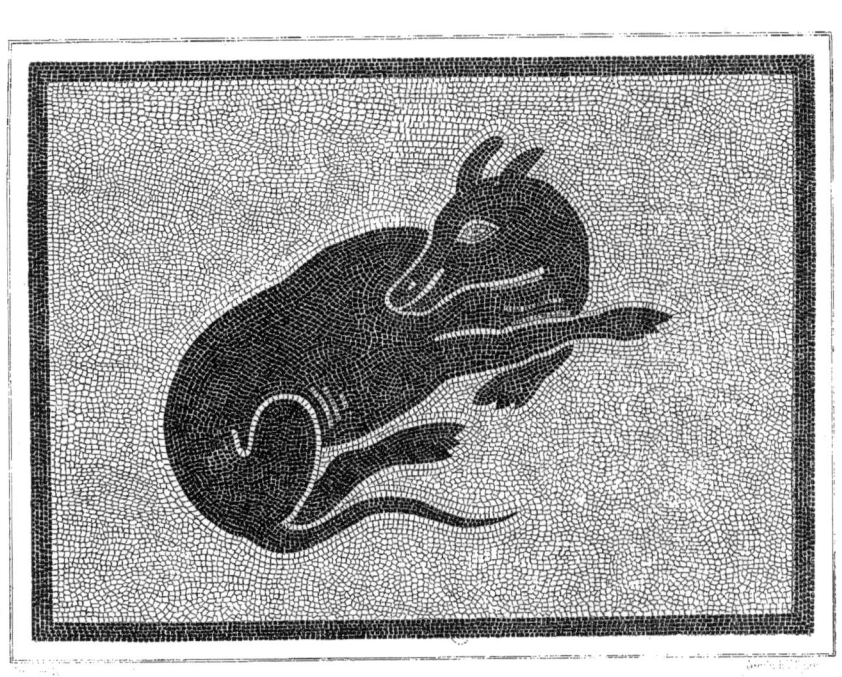

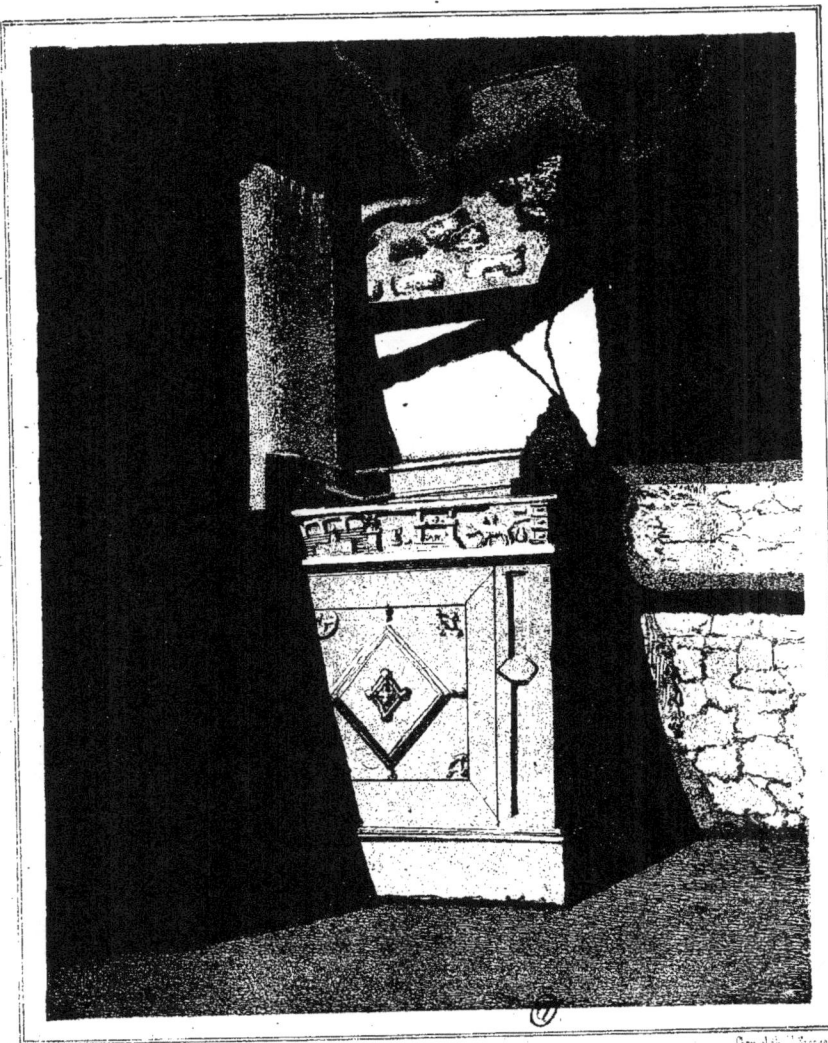

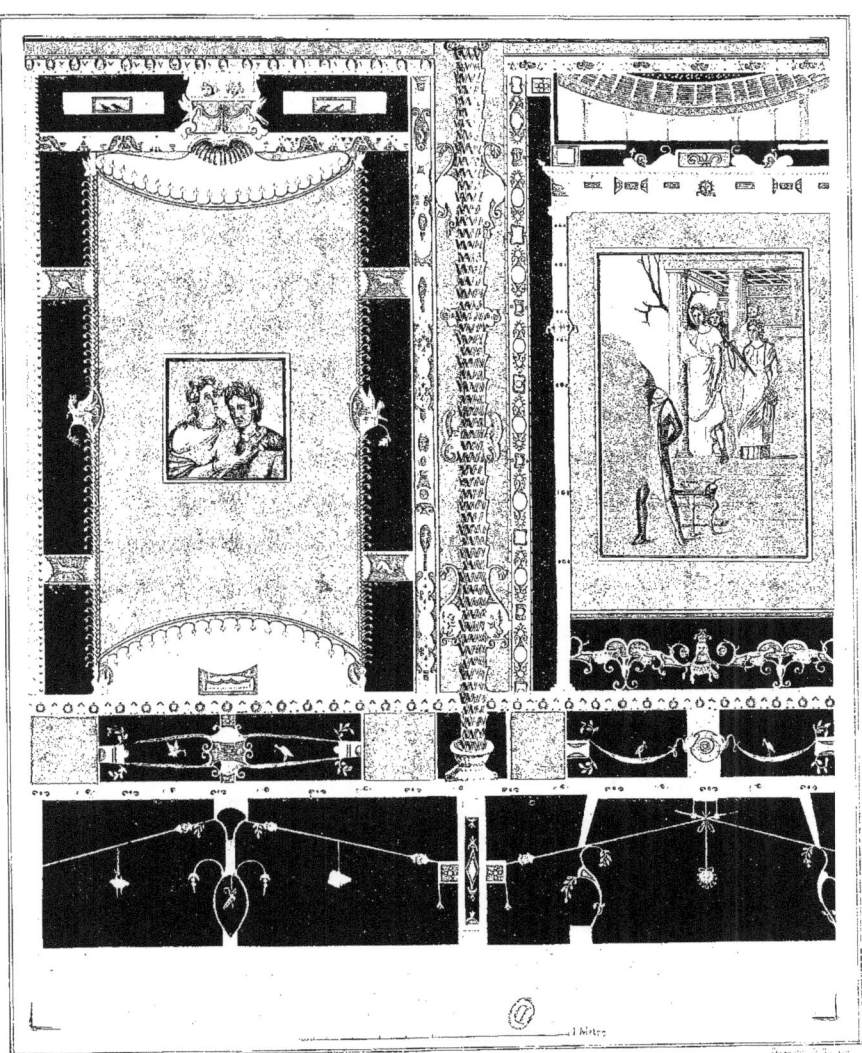

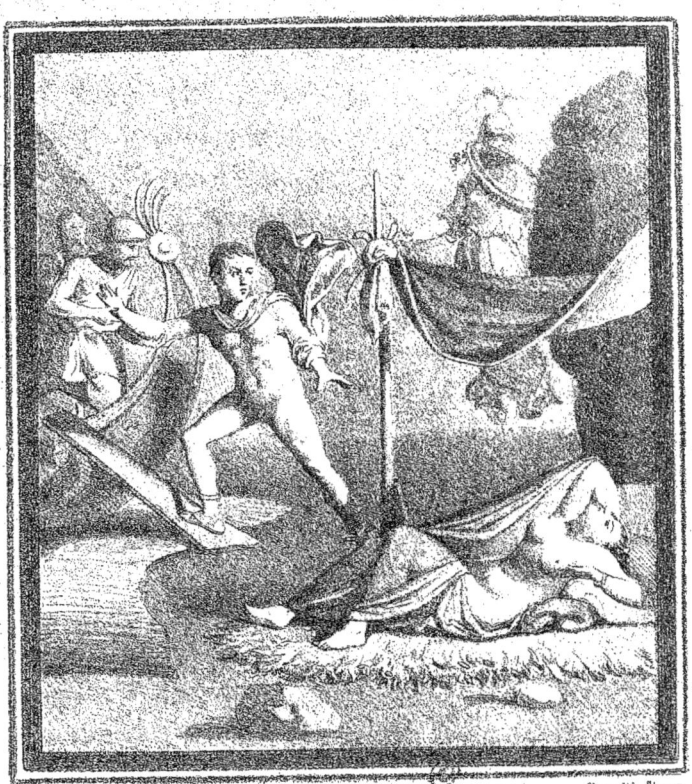

Discanno, des. Chromolith. Staeger.

SECTION II

Regio V, Insula I, N° 18

LA MAISON DES PEINTURES

AVEC INSCRIPTIONS

MISE AU JOUR DE 1875 A 1876

GENÈVE. — IMPRIMERIE RAMBOZ ET SCHUCHARDT

LA MAISON DES PEINTURES

AVEC INSCRIPTIONS

Cette maison est actuellement la plus intéressante de Pompéi, en raison de ses riches et fines peintures, qui se trouvent encore à leur place en assez bon état de conservation. Dès que l'on entre sous le haut portail, le regard pénètre aussitôt à travers toute la maison et l'on aperçoit sur le mur postérieur du jardin (*w* du plan) le magnifique paysage dans lequel un taureau, attaqué par un tigre, s'enfuit en se débattant avec rage (planche II). Le maître de la maison avait sans doute avec intention ménagé cette vue pour l'agrément des visiteurs, lorsque les rideaux du tablinum étaient ouverts.[1]

Le vestibule ou *ostium* (*a*), légèrement en pente, était orné d'un joli plancher carrelé semé de fragments de marbre multicolore (pl. III en haut).

Le large *atrium* produit encore une impression imposante, quoique moindre qu'aussitôt après l'exhumation, alors que les murs étincelaient sous leurs vives et fraîches couleurs. Entre de larges panneaux rouges se présentent des panneaux intermédiaires noirs, sur lesquels sont peints d'élégants candélabres, d'où pendent des chaînes de corail, et qui sont terminés par des vases ou des couronnes (pl. IV à droite). Au milieu des grands panneaux sont placés les bustes de sept dieux en forme de médaillons, dont l'expression puissante est remarquable de vie et de naturel. — Dans le milieu, l'atrium était ouvert au-dessus de l'impluvium, mais couvert tout autour par une toiture inclinée vers l'intérieur et reposant sur quatre poutres entre-croisées (atrium tuscanicum).

La petite chambre de gauche (*b*) avec de simples murailles blanchies à la chaux était la loge du portier. La chambre à coucher (*c*) qui suit offre une décoration du style de la troisième époque (comp. Presuhn, *Décor. mur.*, p. 22); les grands panneaux jaunes, au centre desquels sont figurés des vases et des animaux (pl. V), sont interrompus par des panneaux intermédiaires blancs; la partie supérieure de la paroi offre également un fond blanc. L'*Ala* (*d*) est décorée de même; nous en avons reproduit (pl. V) deux figures d'animaux sur fond rouge. Les deux boucs qui faisaient pendants étaient peints de main de maître. On peut reconnaître dans le stuc l'incision des contours du lièvre (comp. Presuhn, *Décor. mur.*, p. 35). C'est ici dans cette pièce qu'on a trouvé la vaisselle d'argent du maître de la maison, ainsi qu'un fin tissu d'or, qui devait probablement avoir été une bourse.

A droite du tablinum est une chambre à coucher (*e*) dont les murs sont frustes. Il ne s'est malheureusement presque rien conservé de la décoration du tablinum; d'après ce qu'on peut en voir, le style, comme dans l'atrium, en appartenait à la deuxième époque; des panneaux noirs sépareraient les champs principaux de la paroi peints en rouge et en jaune (comparez Presuhn, *Décor. mur.*, p. 21). Quoique très-dégradé, on y reconnaît encore un tableau (*f*) représentant Vénus et Adonis (comp. Helbig, *Peint. mur.*, 329-345) en compagnie d'un joli Amour en pleurs, qui jusqu'à présent a survécu à la ruine de cette peinture. Sur un des panneaux latéraux un Amoretto conduit un lévrier en

laisse; sur un autre, il est auprès d'un sanglier tué; sur la partie supérieure de la paroi jaune, il porte une superbe guirlande (Presuhn, *Décor. mur.*, pl. XIX). Le sol carrelé et rouge du tablinum est orné au centre d'incrustations de marbre barriolé (pl. III en bas).

Dans le péristyle, auquel conduit aussi une porte des *fauces* (*g*), se trouve une petite chambre d'habitation qui possède une grande valeur à cause de sa décoration aussi riche qu'intéressante et belle d'exécution. Elle est malheureusement tombée promptement en ruines; mais, ayant eu soin d'en faire copier toutes les parois avec les moindres détails, aussitôt après l'exhumation, nous espérons, à l'aide de ces planches, en donner une belle publication.

La muraille centrale est couronnée d'une large corniche de stuc peinte. Nous avons copié un panneau intermédiaire avec l'un des champs de la paroi (*h*, pl. VI), dont le stuc s'est bientôt désagrégé sous l'influence de l'humidité et du gel. Le panneau qui fait face (*i*) présente un groupe analogue de Bacchantes très-bien conservé : sur les murs se trouvent également plusieurs autres peintures monochromes vertes et jaunes, pareilles au Centaure marin de notre planche. Un tableau d'un panneau central a été transporté au Musée de Naples, ainsi que les petites peintures qui se trouvent sur le socle, c'est-à-dire un héron, un chien avec l'inscription ASYNCLETUS, et un oiseau combattant un serpent.

La partie supérieure de la muraille, également ornée d'une étroite corniche de stuc qui la sépare d'une frise blanche, présente sur toute la partie sud une belle et intéressante peinture scénique, empruntée au mythe d'Admète et d'Alceste.

Admète était roi de Phères en Thessalie; l'oracle lui avait promis une vie plus longue que celle des humains, si, au moment de mourir, quelqu'un consentait à se sacrifier à sa place. Ni son père ni sa mère n'ayant voulu mourir pour lui, sa femme Alcestis n'hésita pas et périt pour son époux. Mais Proserpine, touchée par cet amour conjugal, la renvoya de l'Hadès sur la terre. Euripides a pris pour sujet de sa tragédie d'Alceste ce mythe, dont Herculanum et Pompéi nous ont fourni plusieurs peintures (Helbig, 1157-61) : les deux spécimens les plus remarquables sont au Musée de Naples (section XXXIV). Les personnages principaux de ces tableaux sont, outre les parents d'Admète, Apollon, un jeune homme qui lit sur un papyrus la sentence de l'oracle, et une figure de femme dont l'interprétation est douteuse. C'est par ces personnages qu'il nous faut expliquer la peinture de la maison que nous visitons. Le milieu est détruit : c'est là sans doute qu'étaient figurés Apollon et le jeune homme. A droite, Admète, la tête baissée, est assis tristement; auprès de lui se tenait Alceste, dont il ne reste plus qu'un bras; à gauche, est assise la femme mentionnée plus haut et qui a certainement une signification toute spéciale. Derrière elle s'aperçoivent les parents d'Admète. La scène entière est encadrée d'une riche peinture architecturale : des deux côtés sortent d'une porte du palais des personnages qui entendent avec effroi les paroles de l'oracle.

En continuant notre revue nous arrivons à une partie de l'habitation agrandie à une époque postérieure et située derrière le terrain de la maison nos 15 à 16. Pénétrons par un étroit corridor donnant accès dans une longue salle intérieure, jadis divisée en deux pièces par un rideau et servant peut-être de triclinium. Notre planche IV à gauche reproduit la décoration de l'antichambre (*k*), la planche X celle de la pièce principale (*l*).

En revenant au péristyle on voit la mosaïque du sol de la chambre *m*, reproduite sur notre planche VII. Les parois, décorées dans le style de la troisième époque, sont détruites en grande partie. Tout auprès s'ouvre un magnifique Œcus ou salle de réception, dont la décoration sur fond rouge, dans le goût de la seconde époque, est bien conservée. Le tableau de Danaé (*n*) avec son fils le jeune Persée a été transféré au Musée de Naples (comp. Helbig, 119-121). Nous avions copié les deux tableaux qui se trouvent encore à leur place. Mars et Vénus (*o*) sont un sujet fréquent à Pompéi (comp. Helbig,

313-328); trois Amours jouent avec les armes de Mars, un quatrième apporte à Vénus ses objets de toilette (planche VIII).

Thésée et Ariadne constituent le thème favori des peintres de Pompéi (comp. Helbig, 1216-40). Est-ce que peut-être les Pompéiens auraient fréquemment été volages et abandonné leurs maîtresses ? Notre peinture (p sur le plan et pl. IX) représente Ariadne à Naxos, au moment où elle s'éveille et, désespérée, aperçoit au loin la voile qui emporte l'infidèle. Némésis montre le peloton de fil qu'Ariadne donna à Thésée pour ne pas s'égarer dans le labyrinthe et invoque le châtiment : Amour verse des larmes sur la foi trahie. Une peinture de la maison n° 26 de la même île (Reg. V) reproduit un autre motif du même mythe. Enfin des bustes-médaillons de la plus belle facture ornent les panneaux latéraux de cet Œcus.

La salle d'honneur qui suit (q, r) est une *Exedra* profonde, peinte dans le style de la seconde époque, à panneaux rouges et jaunes alternants : elle offre comme l'*Ala* des figures d'animaux sur les panneaux latéraux ; ceux du centre de chaque paroi sont noirs et devaient être remplis par des paysages, qui cependant ne descendaient pas jusqu'au bas (comp. Presuhn, *Décor. mur.*, p. 22). L'un de ces tableaux est tombé en ruines lors des fouilles, et les deux autres sont aujourd'hui presque méconnaissables : Pâris avec son troupeau et Mercure étaient représentés sur la paroi (r), le dieu annonçait au berger la visite des trois déesses, ainsi que l'indique l'inscription « *hic judices* » (c'est-à-dire : Tu vas avoir ici à prononcer un jugement). Diane au bain peut encore se reconnaître (q), mais Actéon est effacé.

La dernière petite chambre du péristyle (s, t, u) renferme des peintures de genre archaïque qui caractérise particulièrement le style de la seconde époque (v. Presuhn, *Décor. mur.*, p. 22). Aussi, en raison de ce style *archaïstique*, et en outre des inscriptions grecques qui les accompagnent, sont-elles du plus haut intérêt archéologique et artistique : elles méritent de donner à la maison entière le nom par lequel nous avons désigné celle-ci. Nous regrettons de n'avoir pas copié cette chambre aussitôt après le déblaiement, car maintenant les peintures sont pour la plupart effacées, et les dessins au trait des *Monumenti dell' Instituto* n'en donnent qu'une idée imparfaite.

Un premier tableau (s) représente Éros et Pan combattant en présence d'Aphrodite (comparez Helbig, 403-407) ; un second, Homère assis, avec les symboles de l'Iliade et de l'Odyssée ; devant lui se tiennent deux pêcheurs (peut-être bien est-ce une scène de la lutte fabuleuse entre Homère et Hésiode). La troisième paroi (u) offre une statue peinte de Bacchus avec la panthère. Nous ne pouvons ici nous étendre davantage sur les autres tableaux et les inscriptions peintes : parmi ces dernières l'une d'elles se retrouve dans l'Anthologie grecque et une autre dans un poëme épique d'un grammairien d'Alexandrie.

Les colonnes du large péristyle sont rouges à la base et blanches dans le haut. Derrière les dernières colonnes, le propriétaire avait construit une chambre aux provisions (v), pourvue d'une petite fenêtre sur le jardin et d'un premier étage peu élevé. La peinture figurée sur notre planche II est située sur la face extérieure du mur de cette construction. Les colonnes du péristyle qui ont été engagées dans la nouvelle muraille, aussi bien que celles qui sont restées libres, ont reçu une décoration en harmonie avec la peinture du jardin.

A l'angle opposé du péristyle (x) un escalier conduisait à l'étage supérieur de la maison. On remarque encore dans le jardin le régulateur (y) des acqueducs avec quatre robinets.

Il n'y a plus enfin à mentionner que les chambres consacrées à l'auberge et les habitations des esclaves, qui s'étendent derrière la maison n° 13 et ont une sortie particulière sur la rue latérale, aux nos 11 et 12. Elles n'offrent que des murs blanchis à la chaux. La cuisine (z) possède un foyer et un petit fourneau.

Le caractère de la demeure patricienne que nous décrivons appartient, d'après sa décoration même, à une époque reculée. Cette décoration a été exécutée dans les temps anciens, non pas en une seule fois, mais à diverses reprises : toutefois les différents possesseurs qui s'y sont succédé ont toujours manifesté une prédilection particulière pour la culture grecque et ont souvent employé pour les peintures de véritables artistes grecs.

APPENDICE

Nous n'avons plus que deux mots à dire sur les petites maisons voisines, et, pour ne rien négliger, signalons auparavant les magasins nos 17 et 19 sur la rue, lesquels étaient loués séparément.

A. LA CONFISERIE
Nos 14, 15, 16.

L'entrée n° 15 donne accès dans une gracieuse petite maison bourgeoise. Le confiseur qui l'occupait possédait deux jolis fourneaux (d et e) dans son jardinet (f); on a également trouvé ses moules à pâtisserie; ils étaient en bronze.

Les murailles de l'*Ala* (b) étaient finement décorées sur fond noir; on découvre encore quelques têtes d'enfants et des figures d'animaux, jetées de main de maître sur la paroi. Cette décoration, ainsi que celle de deux autres chambres (a et c) sur fond blanc, appartient au style de la dernière époque du développement artistique (comp. Presuhn, *Décor. mur.*, p. 24). — Sur les deux magasins, celui qui porte le n° 14 est décoré avec assez de luxe; peut-être était-ce un petit salon que le confiseur réservait aux consommateurs assis.

B. LE CABARET
N° 13.

Le cabaret était au coin de la rue, ce qui se rencontre fréquemment à Pompéi. De grandes amphores étaient fixées dans le comptoir; on aperçoit à côté un petit Hermès de Bacchus en marbre (a). A l'autre angle (b) existe un foyer avec un chaudron de zinc fixé au mur, dans lequel on préparait des boissons chaudes. La petite arrière-boutique (c) paraît avoir été affectée aux clients qui préféraient s'attabler plutôt que boire debout au comptoir.

TABLE DES PLANCHES

I. Plan : le bâtiment principal est teinté en rouge, les dépendances en bleu ; les parties colorées en violet sont décrites dans l'Appendice.
II. Mur du jardin avec le taureau et le tigre.
III. Deux parquets avec marbres de diverses couleurs.
IV. Décorations de l'atrium et de la salle du fond.
V. Figures décoratives.
VI. Fragment de muraille avec groupe de Bacchantes.
VII. Mosaïque de parquet.
VIII. Tableau de : Mars et Vénus ; reproduit sans les couleurs de l'original.
IX. Tableau de : Ariadne abandonnée ; reproduit sans les couleurs de l'original.
X. Décoration murale de la salle postérieure.

BIBLIOGRAPHIE SPÉCIALE

GIORNALE DEGLI SCAVI, III, p. 253 et suiv.
NOTIZIE DEGLI SCAVI, 1876, p. 13, 27, 45. Je n'ai pu retrouver le graffite « hic judices; » je suis sûr cependant qu'il existait sous le tableau de Pâris et Mercure, et non sous celui de Diane.
BULLETINO DELL'INSTITUTO, 1875, p. 261; 1876, p. 29, 145, 161, 222, 241; 1877, p. 17, 65, 92, 129.
ANNALI DELL'INSTITUTO, 1876, p. 294, pl. P.
MONUMENTI DELL'INSTITUTO, X, pl. 35 et 36.
FIORELLI GUIDA, p. 54.
SCHOENER, p. 160, désigne la statue peinte (*u* sur notre plan) comme une Cybèle avec la Panthère, et en réalité la figure paraît avoir une poitrine de femme; le thyrse et la couronne n'appartiennent cependant qu'à Bacchus.
PRESUHN, Décorations murales, p. 12, 13, 14, 15, 17, 35, 36, 40.

REGIO V, INSULA I.

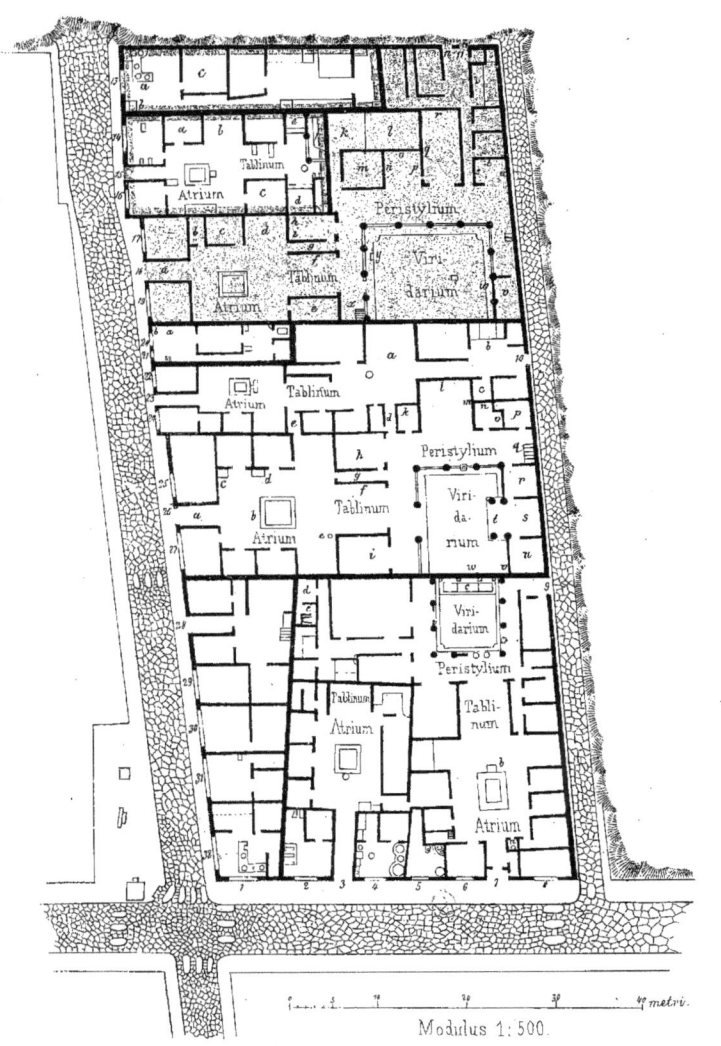

Modulus 1:500.

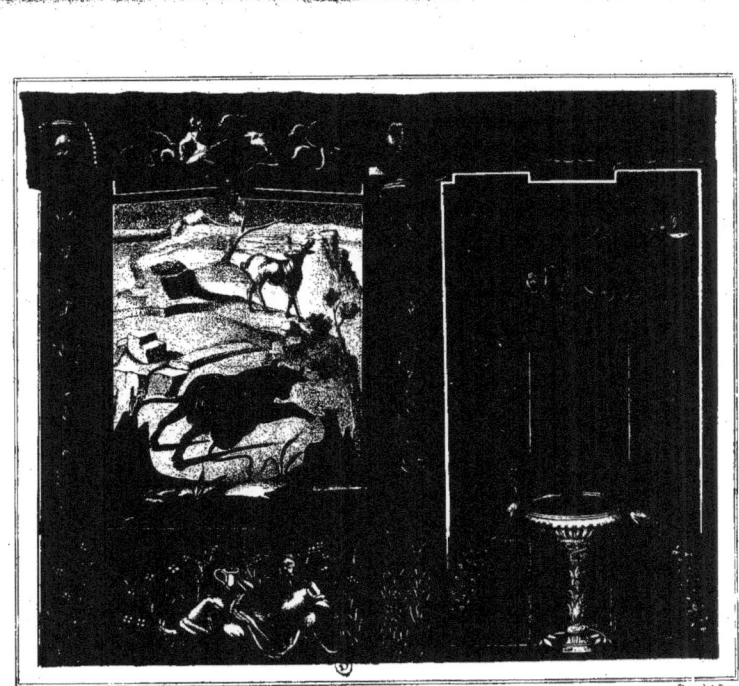

Discanno des. Chromolith. V. Steeger.

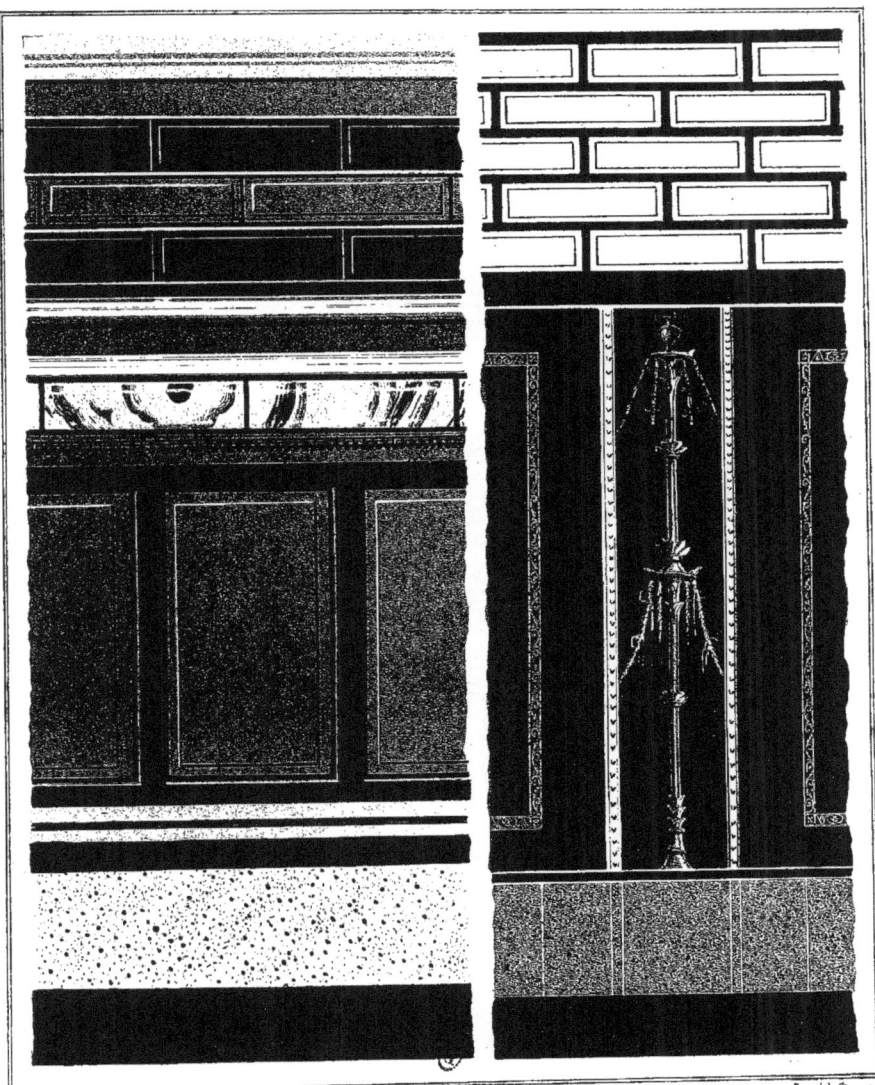

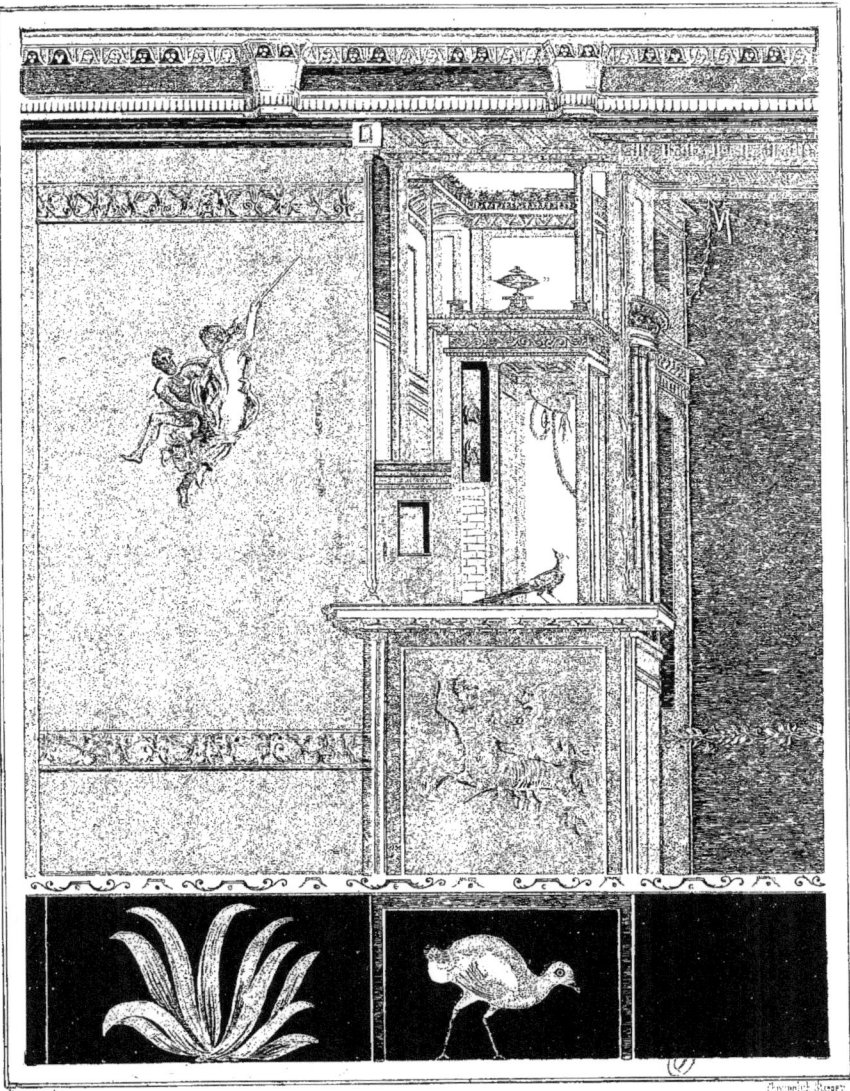

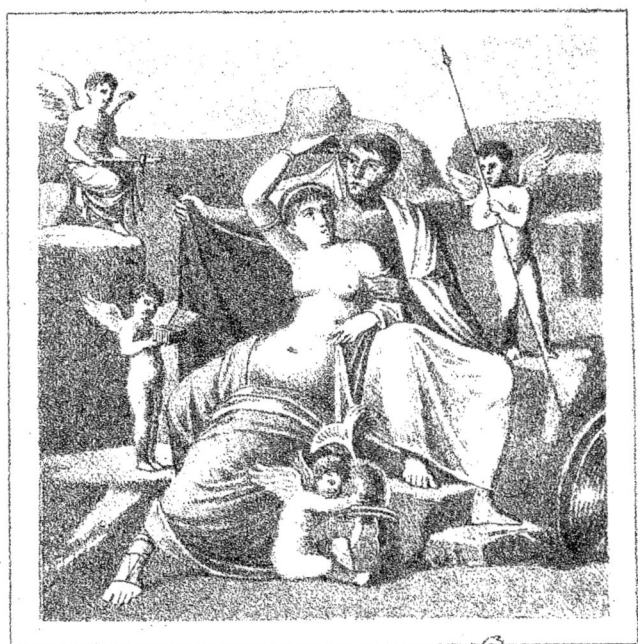

Discanno des. Chromolith. V. Steeger.

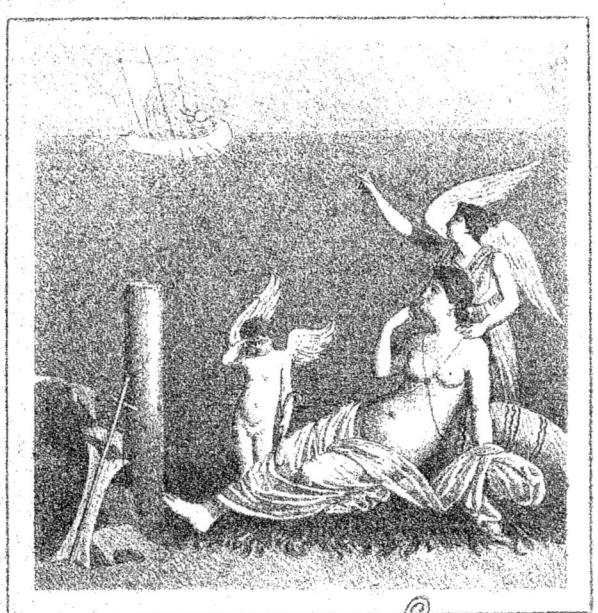

Discanno dis. Chromolith. V. Steeger.

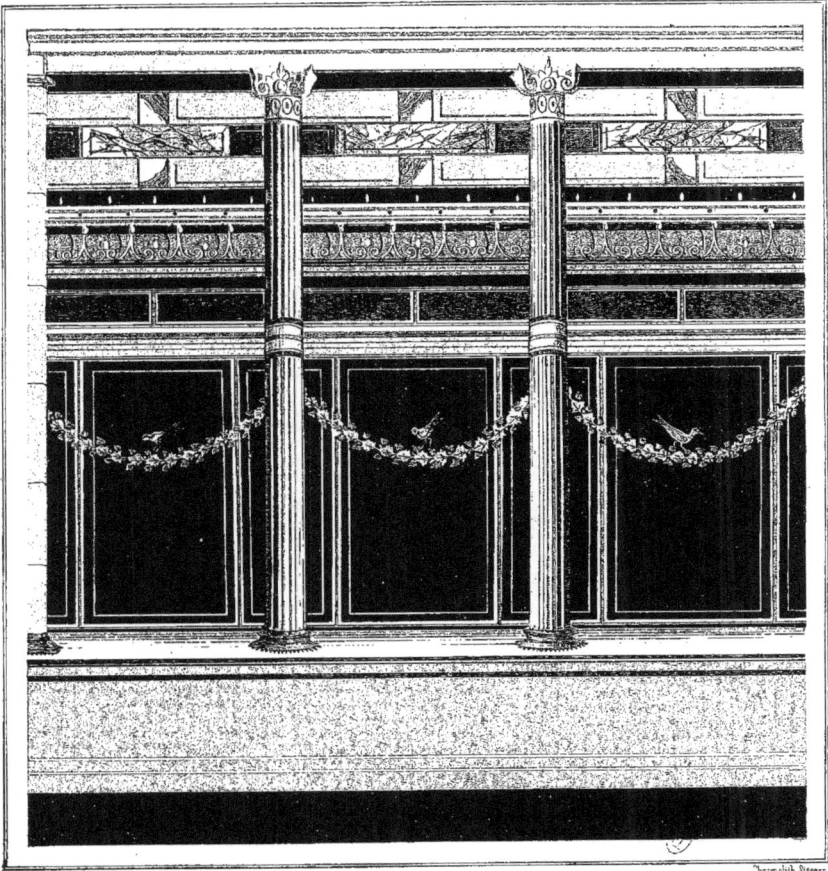

SECTION III

REGIO VI, INSULA XIV, N° 20

RUE DE CARDO A STABIES

MAISON DE VESONIUS PRIMUS

ou

DU TABLEAU D'ORPHÉE

MISE AU JOUR DE 1874 A 1875

GENÈVE. — IMPRIMERIE RAMBOZ ET SCHUCHARDT

MAISON DE VESONIUS PRIMUS

DITE DU « TABLEAU D'ORPHÉE »

Au carrefour des rues de Nola et de Stabies (Decumanus major et Cardo), place centrale de la primitive situation de la ville, se trouve le point d'où l'on jouit de la vue la plus étendue sur Pompéi dans les quatre directions : vers le nord seulement, du côté de la porte du Vésuve, les fouilles n'atteignent pas encore tout à fait le mur de la ville.

Depuis les temps les plus anciens, alors qu'il n'existait que des chemins ruraux à l'endroit où s'élevèrent plus tard des rues, s'était conservé dans ce carrefour un autel, que l'on renouvela à une époque postérieure (*a* sur le plan, pl. I). Sur la muraille en forme de fronton qui s'élève derrière lui est représenté, en grossière peinture, un sacrifice qu'offrent aux Lares ou divinités protectrices de la ville les chefs des quatre quartiers qui confinent en cet endroit. La peinture donne aux divinités une taille plus haute que celle des hommes. Le château d'eau avec ses canaux destinés aux tuyaux de plomb (*b*) et la fontaine (*c*), sur le montant de laquelle un Silène en relief fait couler l'eau de son outre, correspondent au tracé postérieur des rues.

La plus ancienne maison de ce carrefour, celle de notre Vesonius Primus, construite en énormes pierres de tuf, se terminait originairement à la lettre *d* de notre plan, et aujourd'hui encore les murs en pierres de taille s'élèvent à une assez grande hauteur. Plus tard fut construite, toujours en pierres de taille, la partie qui forme maintenant le coin de la rue (à la lettre *e*) et possède une entrée particulière au n° 19. Le propriétaire avait enfin agrandi sa maison au moyen des locaux de l'hôtellerie (porte n° 18) : construction dans laquelle on a employé alternativement la brique et le granit. De nombreuses réparations indiquent qu'elle a eu à souffrir soit d'un tremblement de terre, soit de quelque autre injure violente.

Si nous nous arrêtons devant l'entrée principale n° 20, nous apercevons aussitôt, sur le mur intérieur du jardin (*r*, pl. II), le beau tableau d'Orphée, qui a donné à la maison son nom usuel. Originairement l'œil ne plongeait pas ainsi librement dans l'intérieur du jardin : le *tablinum* était fermé du côté du jardin par un rideau, dont on reconnaît encore les crochets de fer dans le mur. En général les anciens Pompéiens fermaient également le tablinum du côté de l'atrium par un rideau.

Entrons dans le vestibule de la maison nommé l'Ostium ou Vestibulum (*f*). Ici, lors de la destruction de Pompéi, le fidèle gardien de la maison, le chien, trouva la mort, à son poste, sur une couche de cendres haute de cinq pieds. L'empreinte en plâtre (pl. III), que l'on voit au Musée de Pompéi, nous a conservé l'image vraiment saisissante de la lutte de ce chien contre la mort. On sait que l'on est parvenu à préserver d'une destruction totale une partie des cadavres dont les squelettes ont été enfouis sous les projections du Vésuve; les chairs en se décomposant ont laissé subsister un moule, dans lequel on coule du plâtre qui reproduit la forme primitive. C'est ainsi que ce chien, en particulier, est arrivé

à la postérité, fidèlement conservé jusque dans ses moindres détails : l'oxydation verdâtre de son collier a même été reproduite par le moulage. Pendant sa vie, ce chien demeurait enchaîné devant la loge du portier, à droite en entrant (*g*), et c'est ainsi qu'il est représenté sur la mosaïque du seuil de cette chambre (pl. IV) : la mosaïque a été transportée au Musée de Naples.

Reçois mon salut, au moment où je pénètre dans ton atrium, noble vieux Pompéien, Vesonius Primus! Ton affranchi et intendant (*arcarius*) Anteros t'a élevé cet Hermès, et sous ton image les tiens suspendaient des couronnes au jour de ta fête. Tu avais dépassé l'âge de 60 ans lorsque la catastrophe de Pompéi vint fondre sur toi; qui sait si tu as pu t'enfuir et s'il t'a été donné de vivre encore quelques années loin de ta maison? Ton Hermès avait été dispersé en fragments; on a trouvé dans le jardin la tête et la base, dans l'atrium le pilier; la compassion de Fiorelli t'a rétabli de nouveau à ton ancienne place (*l*), et notre peintre, encore plus compatissant, t'a restitué ton nez cassé ainsi que les oreilles ! (planche X).

Puisque nous parlons du maître de la maison, remarquons que son prénom de Primus se lit sur l'Hermès, et son nom de famille Vesonius sur deux placards électoraux peints sur la muraille extérieure de sa propre maison et sur celle de la maison voisine n° 22. Le propriétaire de cette maison portant également le prénom de Primus, on pourrait présumer que cette habitation appartenait aussi à notre Vesonius. L'inscription de l'Hermès est la suivante :

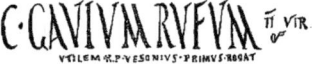

Primo nostro Anteros Arcarius, c'est-à-dire : A notre Primus, l'intendant Anteros.

Les deux placards peints offrent des lettres rouges de cette forme :

C·GAVIVM·RVFVM II·VIR. CN·HELVIVM AED·D·R·P VESONIVS PRIMVS·ROG
V·TILEM Œ·P·VESONIVS·PRIMVS·ROGAT

Cajum Gavium Rufum O. V. F. (oro vos facite) utilem rei publicæ Vesonius Primus rogat, c'est-à-dire : Vesonius Primus recommande à vos suffrages Caius Gavius Rufus, homme utile à notre cité, et vous conjure de l'élire à la charge de *duumvir* (magistrat municipal).

Cnejum Helvium Aedilem dignum rei publicæ Vesonius Primus rogat, c'est-à-dire : Vesonius Primus vous recommande de choisir pour édile Cneius Helvius, homme digne de notre ville.

A gauche, dans l'atrium, on rencontre en premier lieu une petite chambre à coucher (*h*) dont les murs allaient être peints à nouveau; mais c'est à peine si l'on avait achevé de passer le nouvel enduit de stuc sur l'ancienne décoration. Puis vient le passage (*i*) conduisant aux pièces ajoutées postérieurement à la maison et signalées plus haut (cuisine, offices, fontaines, chambres d'esclaves, etc., n°s 18 et 19). Un peu plus loin, derrière l'atrium, on trouve à gauche une *Ala* (*k*); à droite, en face, une pièce semblable (*m*), où se remarquent adaptées au mur les bases de deux armoires; puis viennent deux chambres, dont l'une (*o*) a dû servir à renfermer les provisions, ainsi que l'indique une grande cruche à vin fixée dans le sol.

A droite du *tablinum*, en face de la porte d'entrée (nous avons déjà parlé de cette pièce, que nous pouvons nous représenter comme le lieu de réception du maître de la maison), se trouve un étroit cor-

ridor (*p*) (*fauces*) qui conduit dans la partie intérieure de l'habitation plus spécialement consacrée à la vie privée. Ici, toutes les chambres se groupent autour de la colonnade (*peristylium*) qui renferme le petit jardin domestique (*viridarium*). Sur le mur postérieur de ce jardin (*r*) se dresse une grande peinture (pl. VI et II), dont la composition se rapporte aux plantes du jardin : le centre en est occupé par Orphée. Le chanteur thrace trône majestueusement au milieu des animaux sauvages, attirés et apprivoisés par les accents de sa lyre.

La fenêtre pratiquée dans ce mur donne sur une charmante petite chambre (*s*, pl. VII) qui offrait au digne maître du logis un lieu de repos pour l'étude ou pour le sommeil pendant les chaleurs de l'été. Lorsqu'on la déblaya, les murs jaunes brillaient dans tout leur éclat primitif et se sont assez bien conservés jusqu'à présent. Le plafond voûté n'existe plus. Le sol est formé d'*opus signinum*, c'est-à-dire d'un mélange de mortier et de tuiles brisées battues avec la hie : une mosaïque en petites pierres blanches y dessine ses incrustations (pl. VIII).

Derrière cette chambre existe une petite pièce (*t*) qui peut avoir été le lieu du sacrifice, si l'on en juge par une sorte de construction assez semblable à un autel et enchâssée dans le mur : les trous qui se remarquent sur ce dernier auraient en ce cas servi à l'échappement de la fumée.

Tout à côté s'ouvre une haute salle d'assemblée (*Exedra*) jadis ornée de riches peintures, malheureusement détruites en grande partie aujourd'hui. Nous avons reproduit (pl. IX) le paysage qui se trouve aujourd'hui sur le mur postérieur (*u*), associé à une scène mythologique, et dont les archéologues n'ont pas encore réussi à pénétrer le sens. Athéné descend du ciel, au centre est un sacrifice, et sur le premier plan un guerrier tient une femme dans ses bras. Au premier abord on pourrait songer à Oreste et à Iphigénie en Tauride : peut-être s'agit-il d'un des traits du mythe qu'aura décrit quelque poëte alexandrin perdu.

Une chambre simplement décorée (*v*) se joint à la précédente : elle peut avoir servi de chambre à coucher.

En revenant sous le péristyle, on aperçoit une petite chambre à provisions de forme allongée (*x*), et l'on atteint une large salle à manger ouverte, le *triclinium* (*y*), qui offre une intéressante décoration (pl. X). Les figures sur la partie supérieure du mur, le sphinx dans le milieu, le héron sur le socle, indiquent l'Égypte, contrée de laquelle la peinture décorative de Pompéi a tiré son origine. Le paysage sur fond jaune représente une scène idyllique, des bergers qui adressent une prière à Priape, dieu des troupeaux et de la fertilité agraire : les trois murs de cette chambre sont décorés dans le même genre.

Après avoir parcouru toutes les chambres autour du péristyle, il ne nous reste plus à mentionner que l'étroit escalier (*z*) conduisant à l'étage supérieur où se trouvaient les appartements des femmes et dont il ne subsiste plus rien.

On découvre sur les colonnes du péristyle diverses inscriptions griffonnées (graffiti) : la plus intéressante est celle de la colonne *w* :

Quis amare vetat
Quis custodit amantes.

Qui est-ce qui interdit d'aimer?
Qui est-ce qui surveille les amants?

La troisième ligne est illisible : Sont-ce des fragments de quelque poëme perdu dans le genre des poésies d'Ovide?

Le genre de construction et la décoration de la maison de Vesonius Primus indique une époque ancienne. Si l'on en juge par les nombreuses denrées précieuses qu'on y a trouvées et par la richesse des décorations, son possesseur vivait dans une grande aisance ; nous pouvons le tenir pour l'un des patriciens de Pompéi le plus anciennement établis dans cette cité. Il avait entrepris une importante restauration de sa maison, car, à côté d'appartements richement décorés, le *tablinum*, l'*atrium*, etc., n'offraient que des murs passés à la chaux ; mais la catastrophe survint et bouleversa tout, pièces réparées et pièces en voie de restauration, comme pour nous permettre après 1800 ans de surprendre les anciens Pompéiens au milieu de leurs projets et de leurs travaux.

TABLE DES PLANCHES

I. Plan : le bâtiment principal est marqué en rouge, les constructions accessoires en bleu.
II. Orphée, grande peinture murale.
III. Moulage en plâtre du chien de la maison, au Musée de Pompéi, n° 44.
IV. Mosaïque représentant un chien, provenant du seuil de la loge du portier, maintenant au Musée de Naples.
V. Buste en marbre du maître de la maison.
VI. Mur du jardin avec le tableau d'Orphée.
VII. Petite chambre près du jardin.
VIII. Pavé en mosaïque de la chambre du jardin.
IX. Paysage de l'Exedra.
X Muraille du triclinium.

BIBLIOGRAPHIE SPÉCIALE

GIORNALE DEGLI SCAVI, p. 69, 99, 138, 140, 166, 167, 169.

C'est Sogliano qui a émis l'hypothèse, assez difficile à justifier, touchant le paysage de l'*Exedra*, à savoir qu'il représenterait la scène de reconnaissance entre Oreste et Iphigénie.

BULLETINO DELL' INSTITUTO 1875, p. 261; 1876, p. 17, 243.

Mau suppose que le *Quadrivium* ou carrefour a été dans l'origine la place publique centrale de Pompéi, dont il ne serait resté plus tard que le petit circuit autour de l'autel. Les faits sur lesquels il établit sa présomption sont exacts, cependant la conclusion pourrait être contestée. Les maisons nos 20 et 12 (jusqu'au n° 14) sont les plus anciennes; les nos 15 jusqu'à 19 sont manifestement de date plus récente; le fait est certain pour le n° 19; la colonne dans le mur de la cuisine est évidemment à sa place originaire, car autrement on aurait utilisé comme matériaux de construction pour le mur ses diverses portions, qui ne sont pas unies entre elles par la chaux.

Il y avait certainement ici dans la période primitive un espace libre, comme il y en a plusieurs sur la surface de la ville. Un semblable espace existait également aux autres angles de ce *compitum* (carrefour); nous pouvons donc supposer une place libre autour de l'endroit où se croisaient les chemins, et sur laquelle se tenaient ou des marchés ou des réunions populaires dans les fêtes des *compitalia*, etc. L'autel des dieux Lares appartient en effet à l'époque de la fondation de la ville.

Lorsqu'on entreprit d'aligner les rues on construisit les maisons suivant une ligne droite, et on ne laissa d'espace vide qu'autour de l'autel consacré par la tradition; il n'y avait aucune raison de placer au niveau du trottoir, avec des rues aussi profondément entaillées, un petit forum irrégulier sur l'un des angles seulement.

La colonne mentionnée plus haut aurait été beaucoup trop petite (à peine 2 mètres) pour un portique sur une place publique. A mon avis, elle doit avoir indiqué une limite, et c'est pour cette raison qu'elle aura été conservée: d'un côté elle montrait l'alignement du mur, de l'autre elle apparaissait à découvert, afin de servir de document incontestable de délimitation au propriétaire.

J'ajoute qu'il faut, dans l'histoire de la construction, faire attention, non-seulement aux matériaux, mais aussi aux lignes du plan; on doit partir du principe que les angles aigus témoignent d'une période plus ancienne que les angles droits. Pour le cas qui nous occupe, le château d'eau, la fontaine et les murs extérieurs du n° 15 au n° 19, ainsi que le mur du n° 18 où se trouve la colonne, ont été construits sous l'administration municipale des temps récents, tandis que l'autel, la maison n° 20 et les murs intérieurs des nos 18 et 19 n'obéissaient pas encore au nouvel alignement.

FIORELLI DESCRIZIONE, p. 429.

FIORELLI GUIDA, p. 53.

SCHOENER, p. 159.

HELBIG, *Décorations murales*, n° 41.

L'autel n'est pas de briques, comme il le dit, mais de granit. Le fondement du mur, en forme de fronton, se compose d'un gros bloc en pierre de Sarno.

PRESUHN, p. 13, 17, 23, 31, 35, 40.

REGIO VI, INSULA XIV.

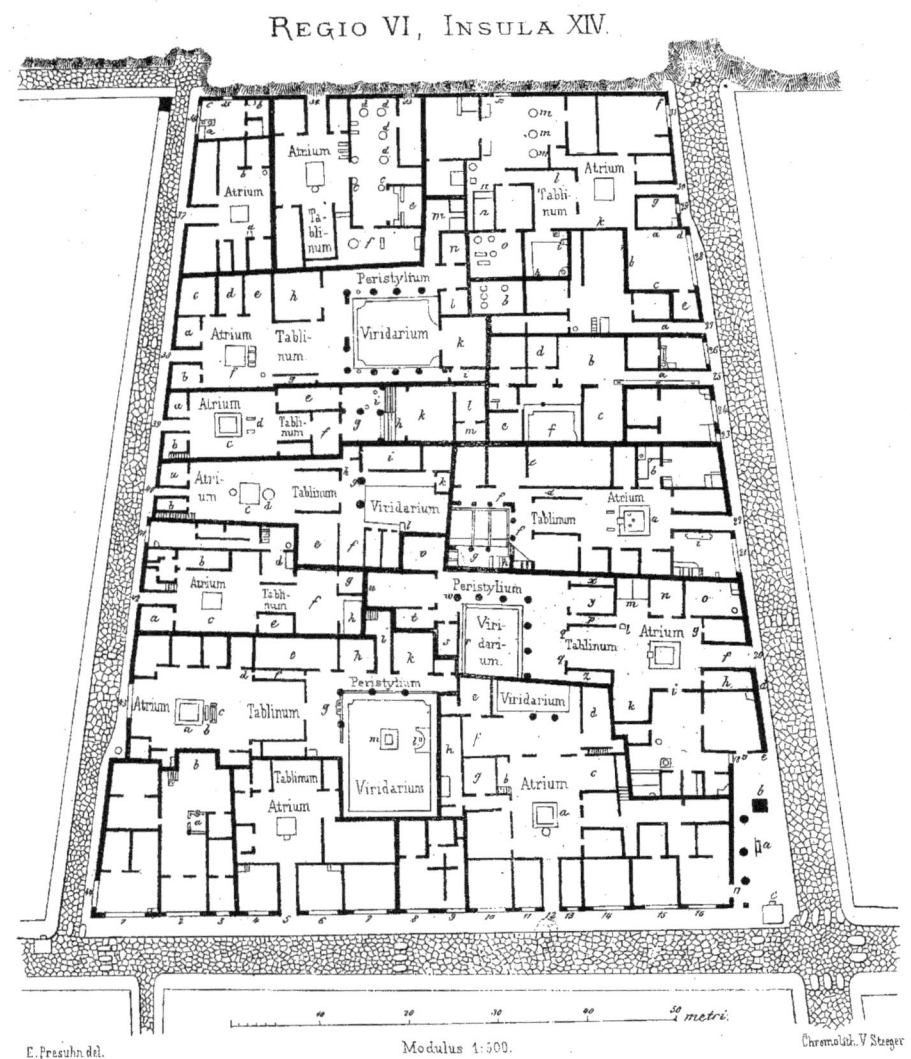

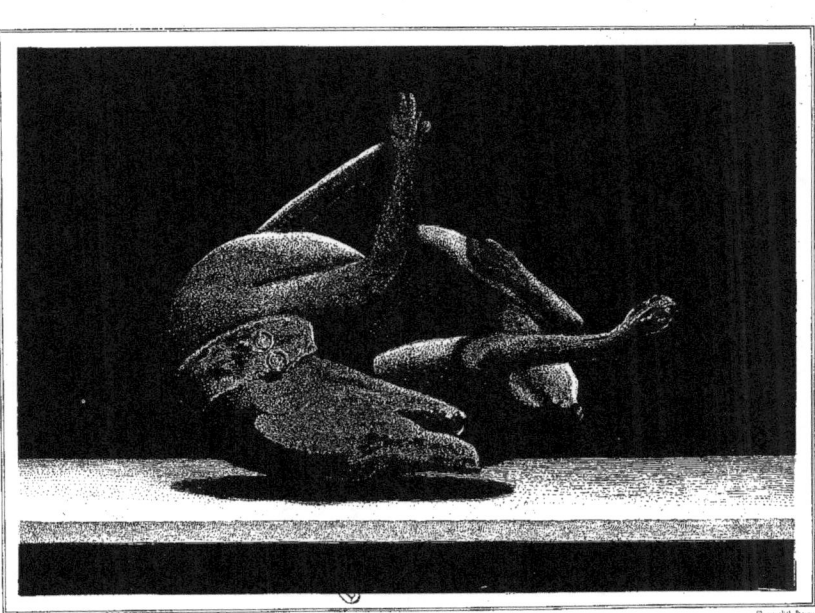

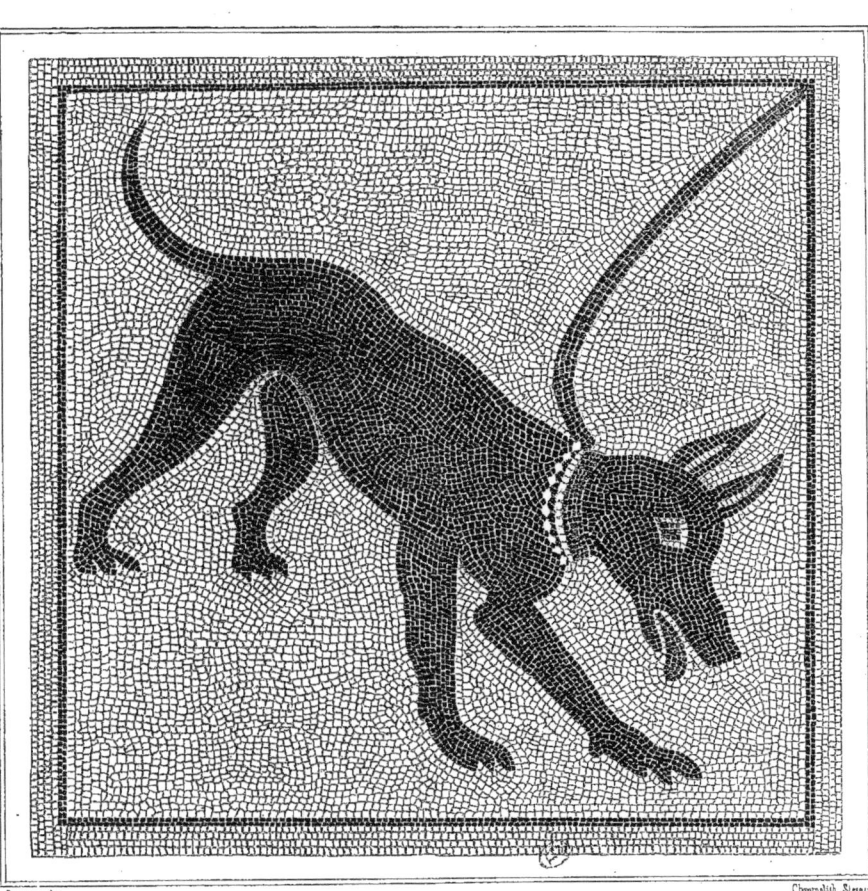

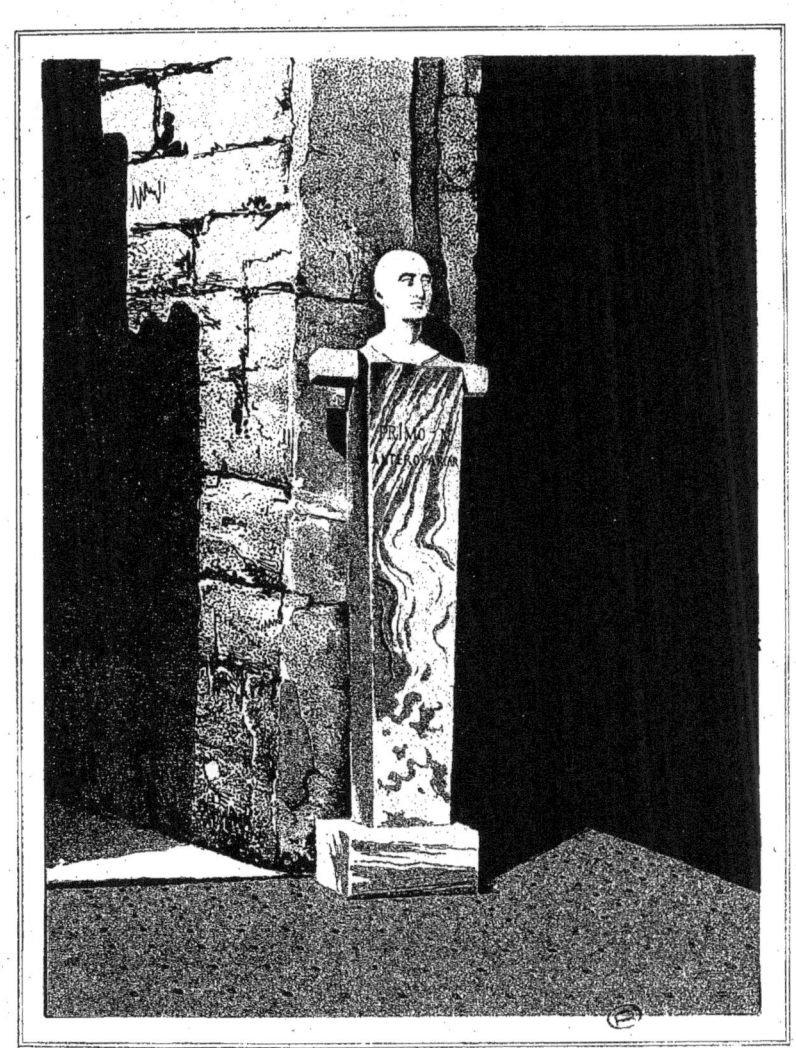

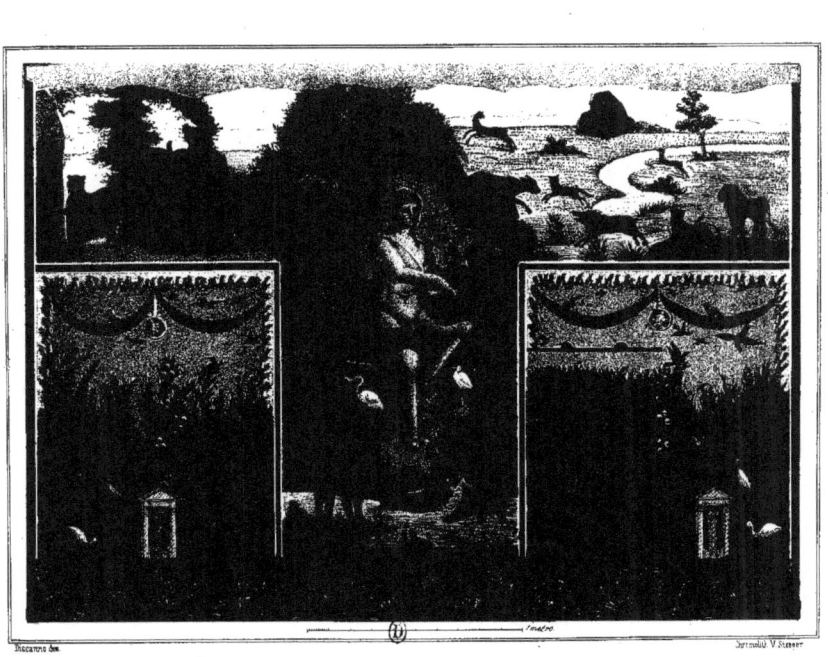

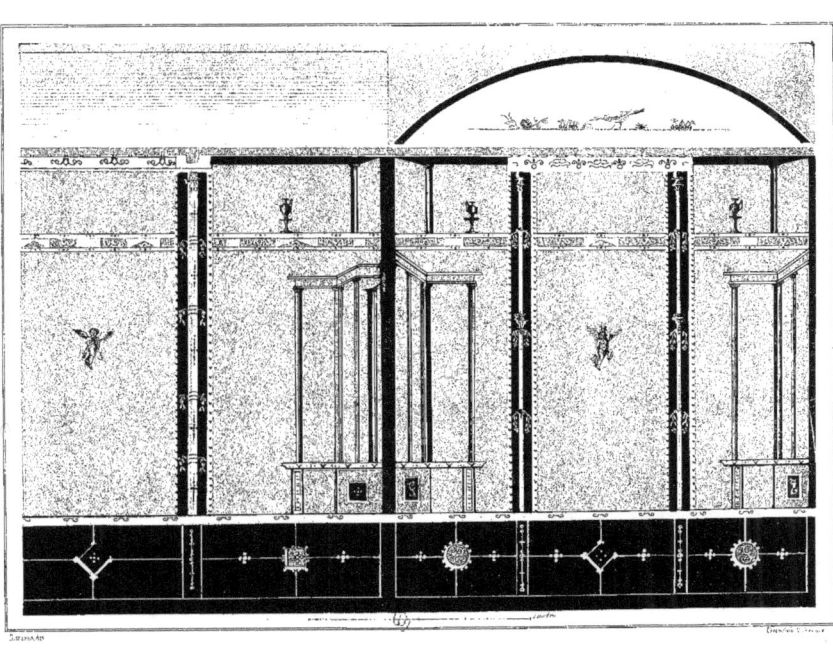

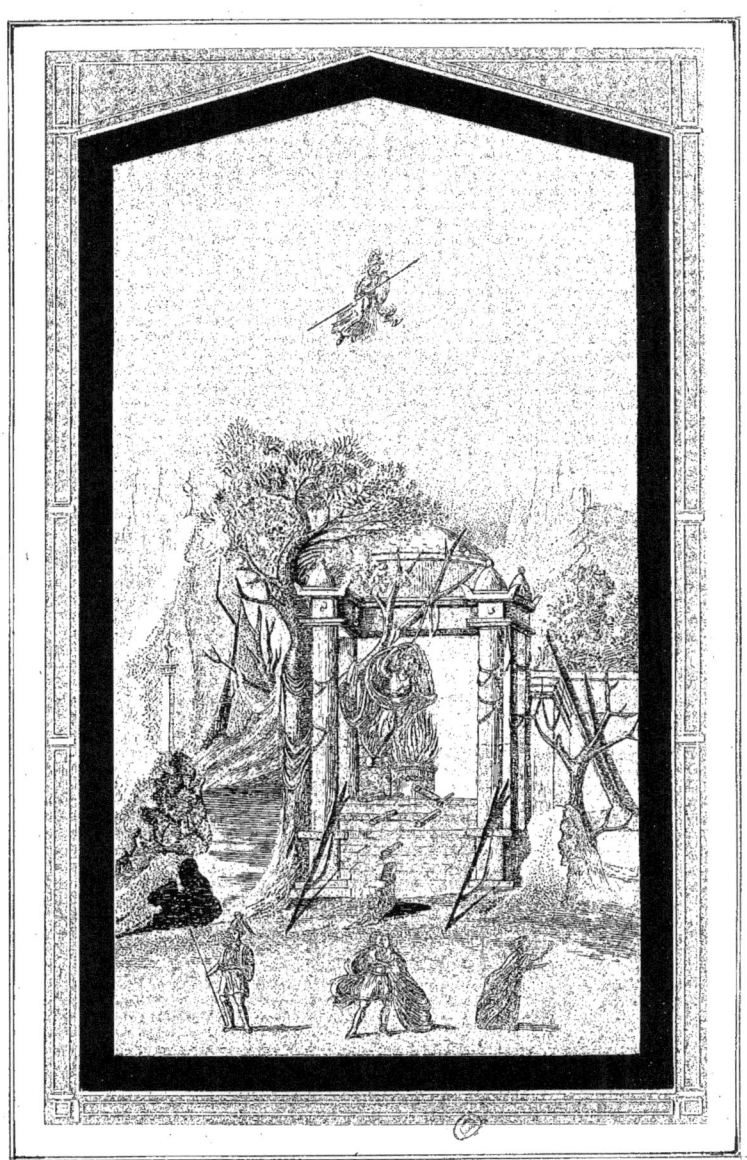

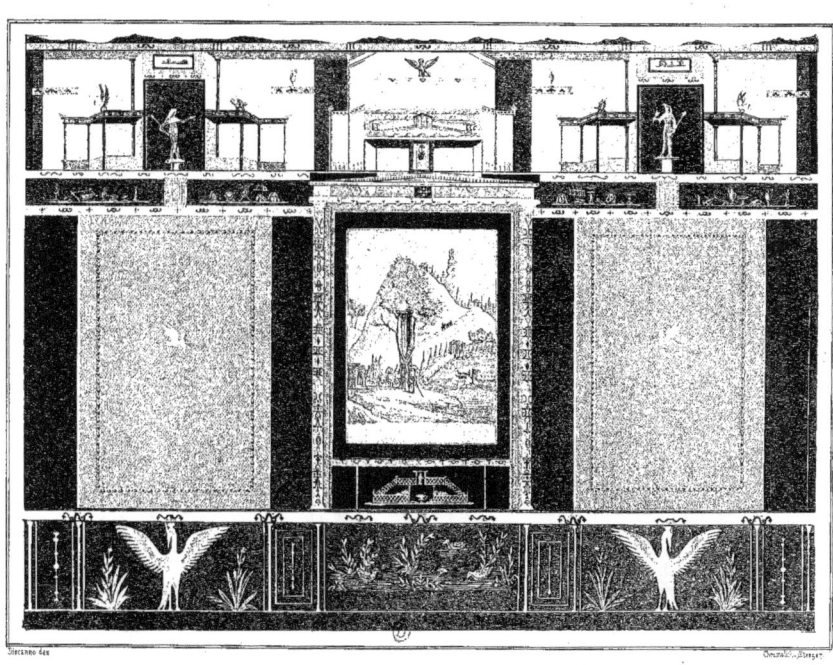

SECTION IV

Regio VI, Insula XIV, N⁰ˢ 21 A 32

RUE DE CARDO A STABIES

LA NOUVELLE FULLONICA

ET LES MAISONS VOISINES

DÉBLAYÉES DE 1874 A 1876

GENÈVE — IMPRIMERIE RAMBOZ ET SCHUCHARDT

LA NOUVELLE FULLONICA

ET LES MAISONS VOISINES

A la maison du patricien Vesonius Primus (N° 20) se joint une série de petites habitations bourgeoises, dont plusieurs, dans le cours du temps, ont été réunies dans les mains d'un même possesseur : nous avons ainsi quatre immeubles à examiner.

A. L'ÉTABLISSEMENT DU FOULON

N°ˢ 21 à 24.

Le propriétaire de cette fabrique portait comme son voisin le nom de Primus, ainsi qu'il appert de deux inscriptions électorales sur le mur extérieur de sa maison, dans l'une desquelles il se désigne comme « Fullo Primus. » On peut présumer que les deux maisons appartenaient au même Vesonius Primus.

Les foulons ou dégraisseurs de draps constituaient dans l'antiquité une importante corporation ; ils étaient nombreux et estimés à Pompéi. La plus grande de leurs fabriques (l'ancienne *fullonica*) était située dans le voisinage du Forum : leur métier comportait le lavage, l'apprêt et la coloration des étoffes de laines neuves ou vieilles.

. Pénétrons par la porte n° 22 dans l'*atrium*, dont la planche II nous donne le plan. Dans le milieu se trouvait, comme dans chaque *atrium*, l'*impluvium* (*a*, pl. I), sorte de bassin en marbre, creusé dans le sol pour recevoir les eaux de pluie et les conduire dans une citerne située au-dessous. Au centre une fontaine jaillissait d'un conduit en bronze. Une petite vasque en marbre s'élevait dans l'*impluvium* sur deux pieds ; derrière se trouvait un pilastre revêtu de plaques de marbre barriolé ; un tuyau en bronze, placé sur la partie antérieure, laissait couler l'eau dans la vasque. Un peu plus loin se dressait une table de marbre. Il est rare de trouver dans les *atria* des autres maisons de Pompéi une aussi belle réunion de semblables objets. — Notre planche conduit le regard au travers du *tablinum* jusque dans la cour de la fabrique (*f*).

A droite de l'*atrium* (*b*) se présente la cuisine, dont notre planche III donne une reproduction. On y remarque d'abord un foyer de pierre, puis une sorte de potager avec un chaudron de cuivre scellé dans la pierre et que l'oxydation décore aujourd'hui de belles teintes bleues. Une marche placée dans ce coin permettait à un cuisinier de petite taille de se servir avec facilité du chaudron : devant la muraille de gauche s'est conservé le dressoir, dont la partie supérieure est garnie de briques, et sous lequel est aménagé un rayon en bois propre à recevoir la vaisselle.

La chambre (*c*), qui est à gauche du *tablinum*, s'ouvre en plein sur la cour de la fabrique, ce qui me laisse supposer qu'elle était destinée au contre-maître ou surveillant. Nous en avons reproduit, sur

la planche IV, la mosaïque dont les petites pierres blanches et noires couvrent de dessins le plancher rouge.

Les *fauces* (d) forment le passage qui conduit à la partie intérieure de l'habitation. Parmi les débris d'un grand pot s'aperçoit un monceau de savon, qui mousse encore dans l'eau et dont il est difficile de ne pas emporter un petit morceau avec soi.

Parmi les chambres de la demeure privée, la salle de réunion ou *Exedra* attire en premier lieu notre attention : elle est richement décorée. Une peinture assez bien conservée de la muraille e représente Jupiter et Hermaphrodite : sur la partie supérieure du mur on voit des Néréides portées par des chevaux et des taureaux marins, et Neptune chevauchant un centaure aquatique.

La partie la plus intéressante est la cour de la fabrique (f) qui enferme, entre des colonnes et de puissants piliers, trois grands bassins en maçonnerie, dans lesquels on découvre encore les conduits en plomb. Trois autres vasques en pierre sont situées sur un passage à un niveau supérieur (g). Une peinture de l'ancienne *fullonica*, aujourd'hui au Musée de Naples (sect. LXXXI), nous montre la manière suivant laquelle les foulons travaillaient : ils entraient dans les vasques et, retroussant leur tunique, foulaient avec les pieds les étoffes à nettoyer.

Dans la galerie (g) se voit sur les trois murs blancs une peinture à plusieurs personnages qui représente en caricature les foulons un jour de fête : des différentes scènes qui se suivent, notre pl. V en reproduit deux (h). — Dans l'une, quatre juges assis au tribunal sous un baldaquin gesticulent en proie à une violente discussion : trois hommes, armés de lances, conduisent un prisonnier qui a meurtri de coups un pauvre diable tout nu et couvert de sang ; l'un des gardiens est monté sur la tribune et l'accuse. C'est probablement la reproduction de quelqu'une de ces batailles du dimanche, jadis fréquentes parmi les ouvriers. La scène suivante représente cinq hommes dans une attitude très-exaltée, qui se dirigent vers le tribunal, entre deux colonnes ornées d'images des dieux et de présents consacrés : ce sont, à ce qu'il semble, des spectateurs ou des parties intéressées dans la dispute.

Les autres scènes, encore moins bien peintes et conservées, nous montrent à plusieurs reprises le hibou et l'olivier, attributs de Minerve, la patronne des foulons. Au milieu, l'on voit des gravelures d'ouvriers peintes avec le comique le plus vigoureux. L'exécution des peintures, comme c'est le cas dans toutes ces œuvres réalistes, est fort grossière et totalement différente des peintures pompéiennes en général (comp. Presuhn, *Décorations murales*, p. 29).

Quant aux boutiques qui se trouvent sur la façade de la maison, celle dont l'entrée est n° 24 et dont l'escalier conduit au premier étage du n° 23, était louée séparément : le n° 21 servait de magasin en même temps que d'atelier au foulon lui-même. La presse pour les draps, dont nous pouvons nous faire une idée d'après la peinture du Musée (sect. LXXXI), était placée contre le mur à droite (i).

B. PETITE MAISON

Nos 25 et 26.

La disposition de la petite maison n° 25 est irrégulière et sans aucun rapport avec le plan ordinaire des demeures patriciennes à Pompéi. Il est probable qu'on exerçait une industrie dans ce local, car l'on remarque dans le long corridor (a), qui conduit à une cour ouverte (b), un large canal servant à l'écoulement d'une quantité d'eau assez considérable. La maison de cet industriel n'était pas cependant tout à fait pauvre, puisqu'il avait pu faire peindre plusieurs chambres, sans luxe il est vrai, mais convenablement.

Notre planche VI est la reproduction d'une paroi blanche de la chambre principale (c). La déco-

ration des autres petites chambres est semblable (*d* et *e*). Il avait également cherché à créer sur son étroit terrain un petit jardin (*f*), pour se mettre au frais comme les riches. — Il louait le magasin n° 26 avec la petite chambre postérieure.

C. PETITE MAISON
N° 27.

Celle-ci est semblable à la précédente, avec son long corridor (*a*), mais encore plus petite, et n'offrant dans toutes les chambres que des murs blanchis à la chaux. Il est possible qu'ici ait habité un marchand de vins, car on voit dans une chambre (*b*) fraîche plusieurs très-grandes cruches fichées dans la terre. Ajoutons qu'on y a découvert, dans un coffre en bois carbonisé, un certain nombre de statuettes, lares, pénates, etc., en bronze, argent et marbre.

D. IMMEUBLES
N°s 28 à 32.

Ces trois maisons, distinctes à l'origine, étaient lors de la destruction de Pompéi dans les mains d'un seul propriétaire.

N° 28.

L'aspect de la façade élevée fait reconnaître que cette maison avait été construite dans les derniers temps de la ville ou du moins réédifiée de fond en comble. La peinture appartient de même à la dernière période (comp. Presuhn, *Décor. mur.*, p. 23).

Au rez-de-chaussée existe un grand magasin s'ouvrant sur la rue, dont les murs sont finement et richement décorés sur fond blanc. La muraille est percée de plusieurs trous, dans lesquels des chevilles de bois supportaient des tentures. La boutique étant en communication avec l'intérieur de la maison, il faut en conclure que le propriétaire lui-même exerçait quelque commerce relevé et qu'il tenait peut-être quelque cabaret pour les personnes de condition.

Nous avons copié planches VII et VIII deux tableaux de genre. Le premier (*a*) revient fréquemment à Pompéi (comp. Helbig, *Peint. mur.*, n°s 346-355), où on le désigne sous le nom de la Vénus qui pêche à la ligne; mais, n'y retrouvant aucun des attributs qui caractérisent une divinité, nous préférons le nommer « Jeune fille pêchant à la ligne en compagnie de l'Amour, » comme cela se voit encore de nos jours. La spectatrice sur la montagne (Skopia) est une figure qui se présente souvent dans les scènes de genre de la peinture hellénistique : si l'on veut, on peut voir en elle la cousine de la jolie fille.

L'autre petit tableau (*b*) est charmant : deux jeunes satyres s'y disputent une grappe, dont leur chien réclame également sa part en aboyant. Sur un troisième tableau (*c*) on distingue Polyphème auquel un Amour, à cheval sur un dauphin, apporte un billet doux de Galathée : le peintre ici a pris le contre-pied de la version d'Ovide; chez ce poëte la fille de Nérée est absolument insensible aux soupirs du Cyclope (comp. Helbig, 1048-49). Un quatrième tableau (*d*) représente Bacchus et Mercure.

L'étage supérieur du petit local *e* est encore conservé avec toute sa décoration ; il est bon d'observer, d'après la disposition des poutres, combien, même au second étage, les planchers carrelés étaient épais.

Nos 29, 30 et 31.

Cette partie constituait la maison primitive, antérieure aux autres mentionnées plus haut : on le reconnaît à la construction en pierres de taille (*f*) et surtout à la direction des murs qui arrivent de biais sur la rue et sont en retrait de quelques pas : ils n'ont pas été construits comme ceux des autres maisons dans l'alignement de la nouvelle rue.

Le n° 29 est un tout petit réduit, dans lequel un escalier commode montait à la chambrette supérieure : nous ignorons quel était l'individu qui vivait d'une façon aussi isolée ; on a transporté au Musée de Naples une peinture qu'on y a trouvée (*g*), représentant un repas.

Le n° 30 est moins mesquin : nous y voyons un *atrium*, un *tablinum*, ainsi qu'un petit jardin dont l'un des murs possède une peinture (*h*) et où se trouve une niche pour les dieux domestiques (*Lararium*) en forme de temple (*i*). On a découvert dans l'*atrium* un tableau du Laocoon, avec ses deux fils, assez grossièrement peint (*k*), et que l'on a transféré au Musée de Naples en raison de l'intérêt qu'il présente pour l'histoire de l'art relativement au groupe de marbre du Vatican. Une autre peinture du tablinum (*l*), qui reproduit le sujet d'Énée et de Polyphème d'après Virgile, a également été transportée à Naples. Les autres pièces de cette demeure n'offrent rien de particulièrement intéressant.

N° 32.

L'entrée du n° 32 se trouve dans la ruelle qui n'est pas encore déblayée : cette maison comporte une boulangerie avec trois meules (*m*), un four (*n*) et un fournil (*o*), dans lequel on a encore retrouvé les grandes écuelles pour préparer la pâte. Il y a en outre quelques chambres pour les boulangers ; il est possible que le propriétaire ait destiné à la vente du pain la grande boutique n° 31 qui donne sur la rue principale.

E. RUE DE STABIES

Le 23 avril 1875 on découvrit dans la rue de Stabies (à la lettre *p* du plan) deux squelettes sur une couche de cendres, à quatre mètres au-dessus du sol ; on réussit à mouler, suivant les procédés ordinaires, la cavité dans laquelle ils gisaient et à incorporer au plâtre les ossements des deux cadavres restitués (voyez les pl. IX et X).

La femme repose doucement dans le sommeil de la mort, le visage appuyé sur le bras droit. Le moulage a si parfaitement réussi que l'on est à même d'admirer encore les belles formes des membres. Sur le derrière de la tête on voit les cheveux noués en une grosse boucle, qui se répète sur le front ; un léger vêtement couvre seul le haut du corps. L'empreinte de la partie inférieure est également à peu près complète. Le corps a été mis dans une vitrine et l'on peut même l'examiner par-dessous.

L'homme au contraire indique une violente agonie : les jambes sont contractées, les mains crispées saisissent le vêtement et le relèvent en plis épais ; le visage est plein, le crâne élevé, les lèvres renversées : le type n'a rien de beau. Les pieds portent encore la marque des liens de sandales. A côté se trouve une barre de fer mangée par la rouille.

Qui sait dans quelle maison de la rue de Stabies demeuraient, il y a 1800 ans, ces infortunés dont le hasard a perpétué jusqu'à nous le destin tragique ?

TABLE DES PLANCHES

I. Plan : les immeubles sont alternativement colorés en bleu et en rouge; les limites des demeures séparées sont indiquées en violet.

<div align="center">A. La Fullonica.
Nos 21 à 24.</div>

II. Vue de l'atrium.
III. Vue de la cuisine.
IV. Mosaïque du sol.
V. Peintures des ouvriers foulons.

<div align="center">B. Petite maison.
Nos 25 et 26.</div>

VI. Décoration murale sur fond blanc.

<div align="center">C. Petite maison.
N° 27.</div>

<div align="center">D. Ensemble de maisons.
Nos 28 à 32.</div>

VII. Vénus et Amour péchant; muraille du n° 28.
VIII. Tableau de genre; deux petits satyres du n° 28.

<div align="center">E. Rue de Stabies.</div>

IX. Moulage du corps d'une femme; Musée de Pompéi, n° 40.
X. Moulage du corps d'un homme; Musé de Pompéi, n° 43 b.

BIBLIOGRAPHIE SPÉCIALE

GIORNALE DEGLI SCAVI, III, p. 103, 142, 145, 167, 170, 172, 173, 255; pl. IV et V. La désignation d'une Néréide sous le nom d'Europe n'est pas fondée, car celle-ci ne traverse pas la mer sur un taureau marin, mais sur un simple taureau (comp. Helbig, 122-130). Les fragments latéraux des deux Néréides sur un cheval et sur un taureau marins sont également au Musée, sect. XVII. — Je crois avec M. Mau qu'il vaut mieux considérer la figure près de Jupiter comme Hermaphrodite que comme Vénus. En revanche, l'explication du tableau du tablinum n° 30 donnée par Sogliano me paraît préférable à celle de M. Mau; j'y vois Énée et Polyphème, plutôt qu'Ulysse et Polyphème, car l'attitude du fugitif le représente vraiment tremblant et étonné. L'exécution réaliste de quelques-unes des figures n'indiqueraient-elles pas enfin une scène de Virgile, si on la rapproche de ce qu'Helbig (*Recherches*, p. 89) écrit sur ce sujet ?

NOTIZIE DEGLI SCAVI, 1876, p. 45, 195.

BULLETTINO DELL' INSTITUTO, 1876, p. 23, 44, 63, 242. M. Mau réunit ensemble les n°s 23 à 26. D'après la disposition primitive, ils peuvent bien en effet avoir formé une seule maison, mais postérieurement les n°s 23 et 24 ont appartenu au foulon du n° 22, ainsi qu'on le reconnaît au socle peint en noir sur le mur extérieur. — Le n° 32 n'était pas encore déblayé lorsque Mau a décrit les n°s 28 à 31.

ANNALI DELL' INSTITUTO, 1875, p. 273, 326, pl. O.

FIORELLI, Guida, p. 53. Fiorelli préfère désigner le foulon par un nom tiré d'un cachet qu'on a découvert, plutôt que par le *dipinto* : Primus Fullo. C'est par erreur que Fiorelli, p. 89, indique le corps de l'homme moulé (n° 43) comme ayant été trouvé dans la *via Nona* : il a été découvert dans la *via Cardo*.

SCHOENER, p. 104, 159. C'est faire confusion que de prendre l'homme (n° 43) trouvé le 23 avril 1875 pour un nègre; le nègre est dans la vitrine n° 37.

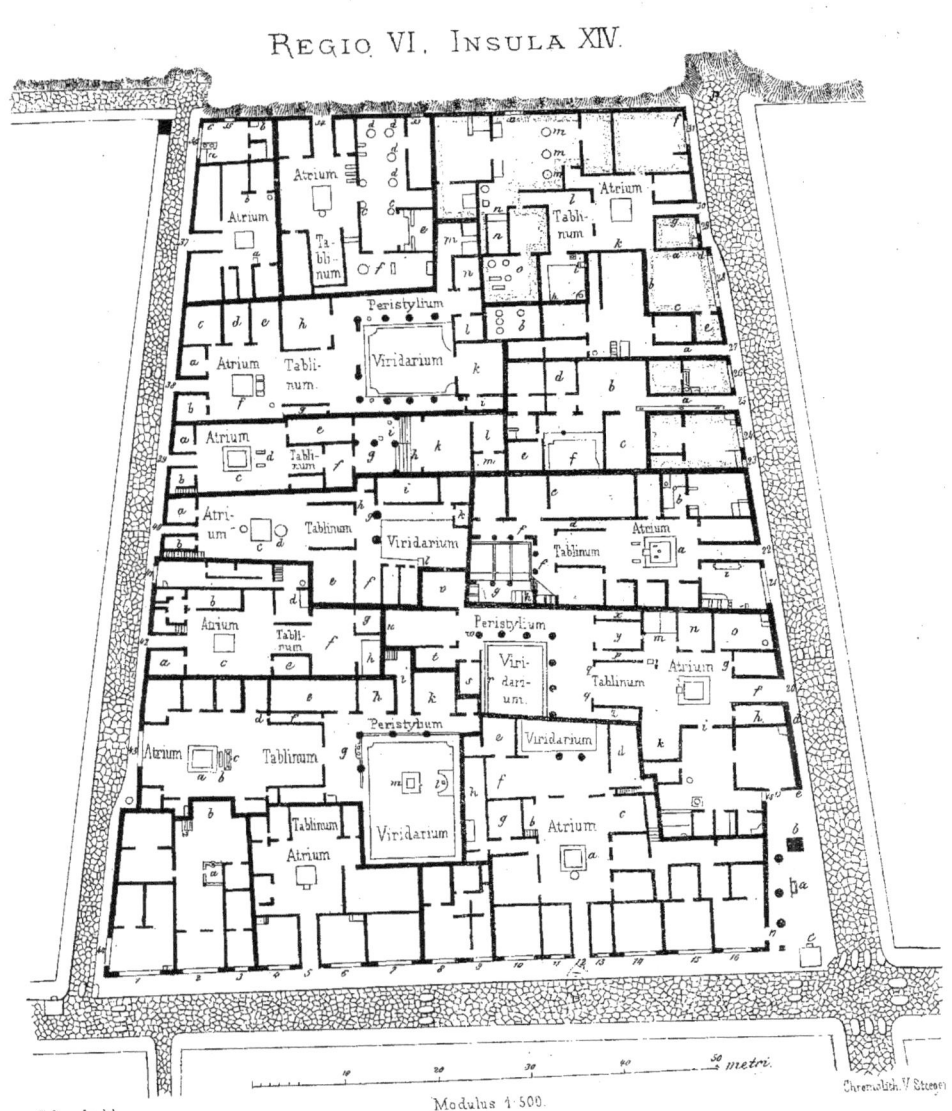

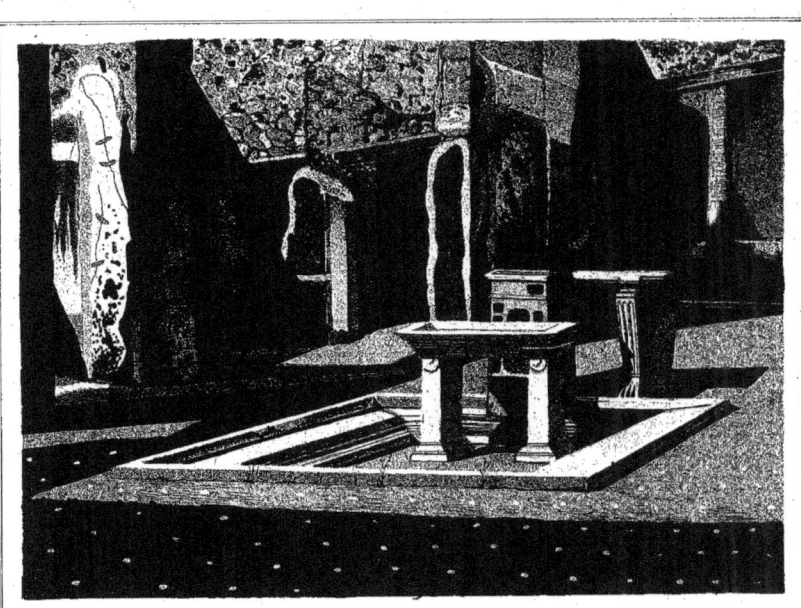

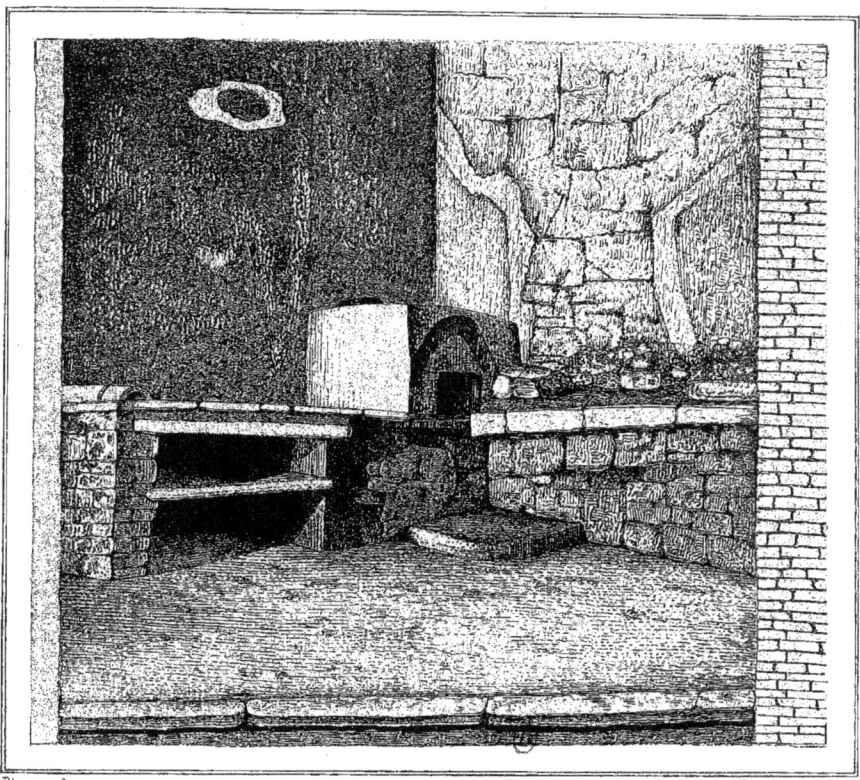

Discanno des. Chromolith. V. Steeger.

Discanno des. 1 metro. Chromolith. Steeger.

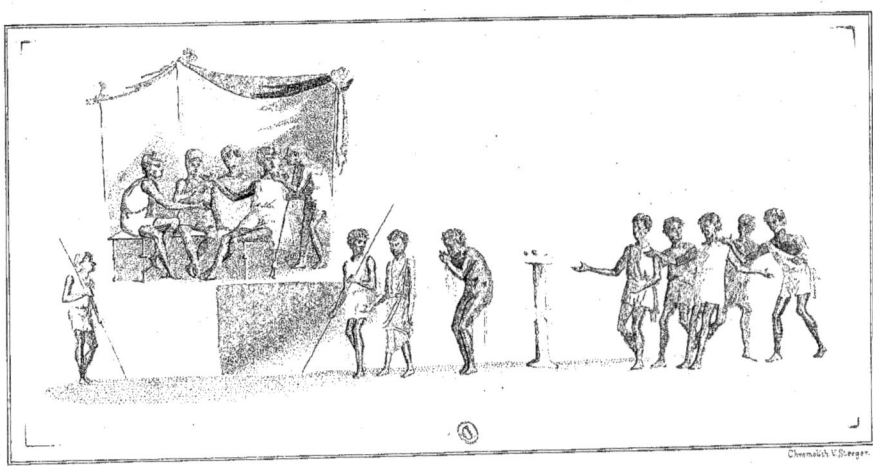

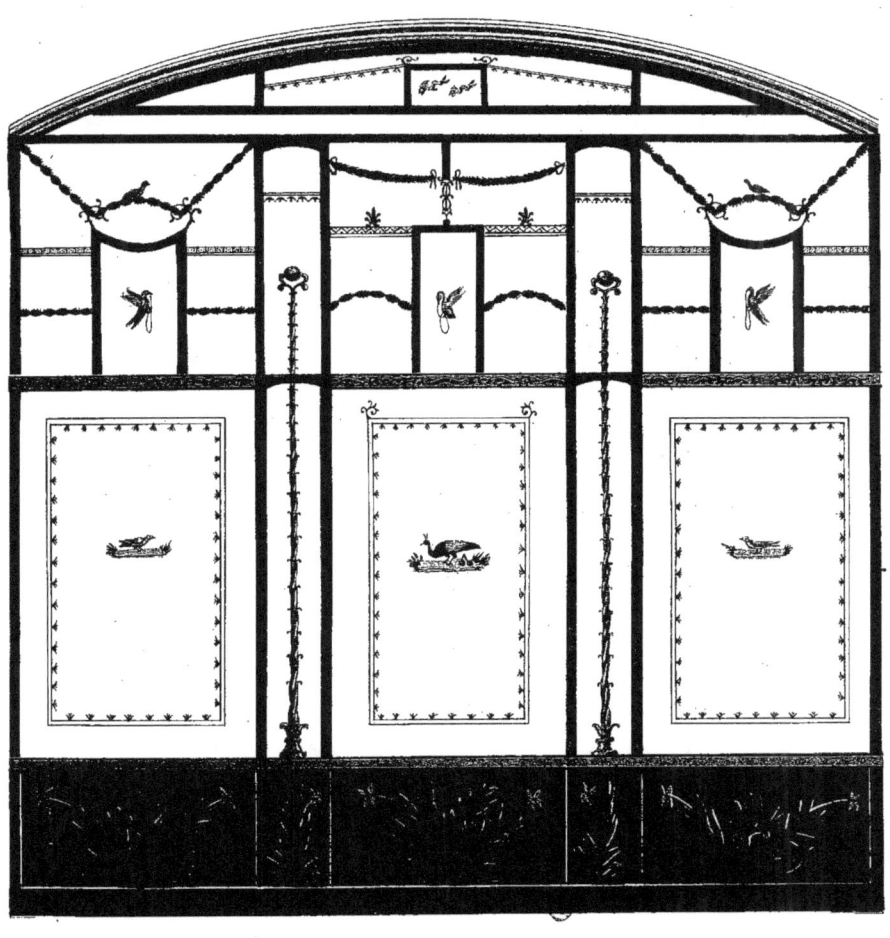

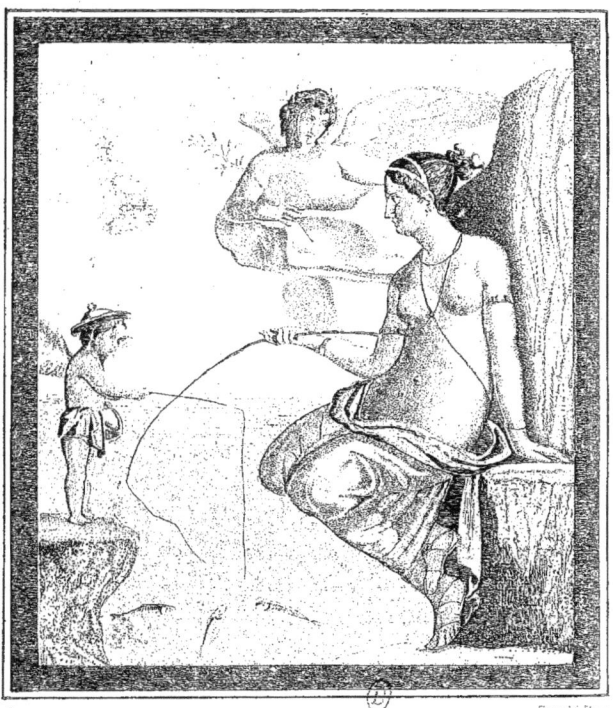

Discanno des.

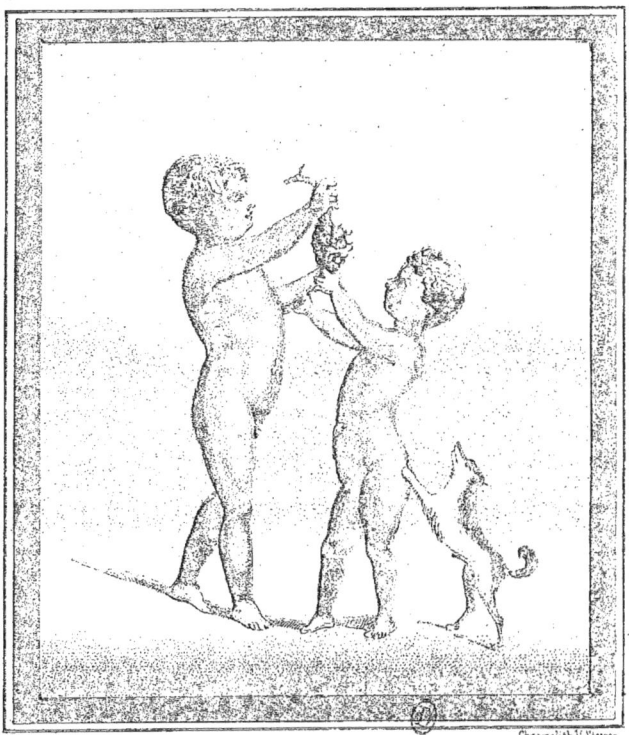

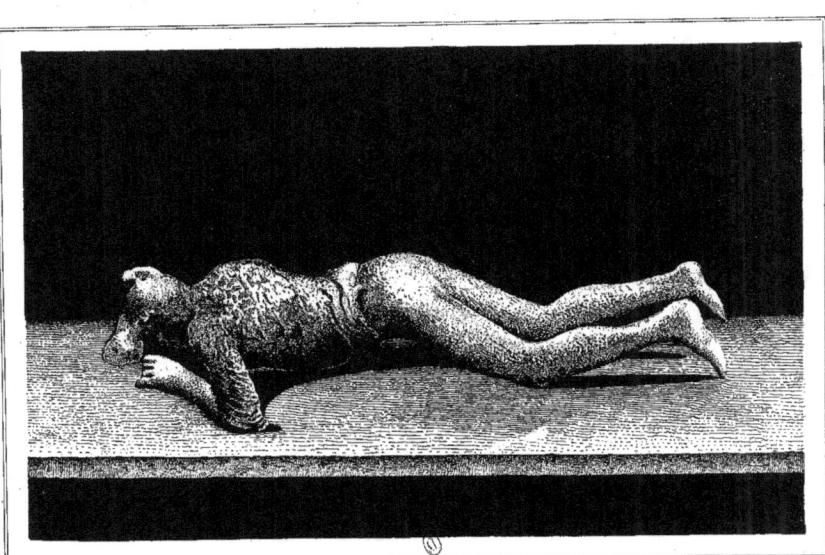

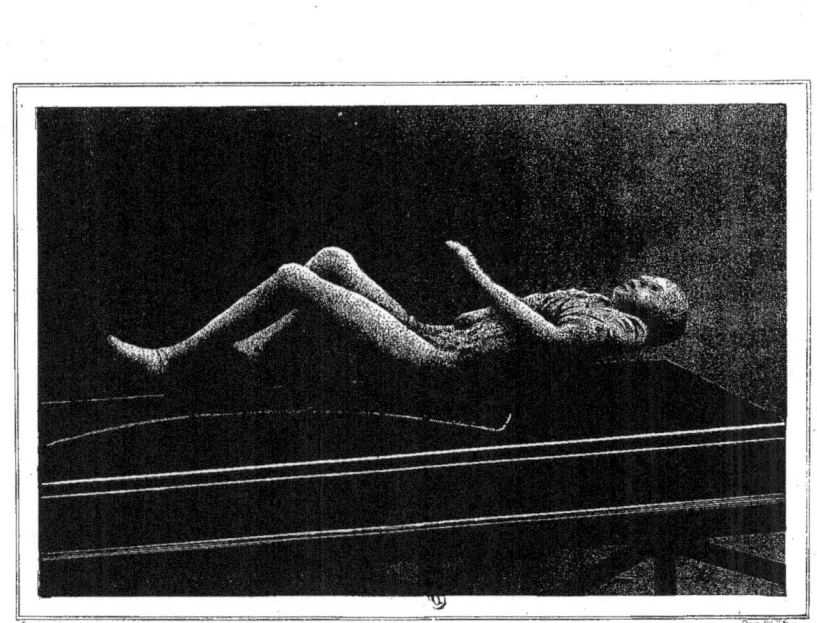

SECTION V

REGIO VI, INSULA XIV, N°s 1-17; 33-44

DECUMANUS MAJOR — VOIE DE NOLA
VIA NONA

LES PARTIES SUD ET OUEST

DE LA XIVME ILE

FOUILLÉES EN 1834; 1845-46; 1874-77

GENÈVE. — IMPRIMERIE RAMBOZ ET SCHUCHARDT

LES PORTIONS SUD ET OUEST

DE LA XIV$^{\text{ME}}$ ILE

A. PARTIE OUEST
Nos 33 à 43.

Au nord de la XIVme île, s'aperçoit sur le plan (pl. I) le monticule de cendres et de pierres ponces (Rapilli) volcaniques, qui recouvre encore l'île voisine, s'étendant jusqu'au mur de la ville à la porte du Vésuve. Les deux maisons, qui avaient leur entrée dans la ruelle septentrionale, ne sont en ce moment accessibles que du côté de l'est et de l'ouest. L'une d'elles, le n° 32, une boulangerie, était déjà originairement en communication avec le n° 30 du côté de l'est, et, pour cette raison, a été décrite précédemment dans la section IV.

Le n° 33 est également une boulangerie, qui ne paraît pas avoir été en exploitation, car on n'a trouvé que les bases des meules (*d*), mais non les meules elles-mêmes. A la lettre *c* se remarquent de grands plats, destinés à la préparation de la pâte et scellés dans un piédestal en pierre. Le four (*e*) est construit en briques à l'aide d'une grande voûte. Le *panificium* ou fournil (*f*) est de vaste dimension; il présente divers piédestaux en pierre, sur lesquels on pouvait poser des planches en guise de tables. — Ces ateliers étaient en communication avec la modeste demeure du boulanger (n° 34).

A l'angle de la rue, aux nos 35 et 36, se trouve un cabaret. Le comptoir était situé à la lettre *a*; il contenait deux grandes amphores, d'où l'on puisait les deux sortes de vin que l'on vendait dans la boutique. On y débitait aussi une boisson chaude, car on remarque à *b* une sorte de fourneau dans lequel est enchâssé un chaudron de zinc: un tuyau, aménagé au travers du mur, permettait au débitant de faire couler le punch par un robinet, sans sortir de la salle de vente. Je crois que généralement les anciens Pompéiens ne buvaient un petit verre qu'en passant et sans s'installer au cabaret, parce que les débits de boissons sont situés aux carrefours et sont d'ordinaire très-petits: de plus, les comptoirs s'ouvrent sur la rue. Parfois aussi, les clients s'asseyaient dans la petite chambre du fond, et l'on a retrouvé sur l'un des murs (*c*) de l'arrière-boutique de notre marchand de vins des peintures de la vie de guinguette, que nous reproduisons (pl. VI et VII).

Le premier tableau représente un homme et une femme qui s'embrassent: l'inscription, qui semble indiquer la résistance de l'un des personnages, dit, si nous ne faisons erreur:

NOLO	Je ne veux pas
CVM MVRTAL	avec Murtal

Sur l'autre peinture sont figurées deux femmes assises, auxquelles la servante apporte une cruche de vin et un verre : mais toutes deux se détournent, et l'une demande :

HOC

« Quoi? Est-ce que ce serait pour moi? » Quant à l'autre, elle déclare nettement :

NON
MIA EST

« Ce n'est pas pour moi ! » Sur quoi la servante riposte :

QUI VOL.
SVMAT.
OCEANE
VENI BIBE

« Celui qui a commandé, doit prendre ; Océane, viens, bois. »

Les deux tableaux de la planche VII offrent deux scènes dépendant l'une de l'autre. Dans la première deux compagnons de taverne sont assis, jouant aux dés : l'un prétend avoir gagné et s'écrie :

EXSI « Je suis dehors »

L'autre montre les dés et réplique :

NON « Ce n'est pas
TRIA. DUAS trois, mais
EST deux! »

Alors ils se lèvent, et en viennent aux mains. Le premier furieux s'écrie :

NON II « Ce n'est pas deux
A ME pour moi
TRIA mais trois
EGO Je
FUI suis sorti ! »

Sur quoi son adversaire lui lance à la tête ces mots :

ORTE. FELLATOR « Misérable fripon !
EGO FUI. C'est moi qui ai gagné. »

L'aubergiste intervient et les met à la porte en leur disant :

ITIS « Allez
FORAS dehors
RIXSATIS vous disputer ! »

Si autrefois on n'admirait à Pompéi que la beauté de l'art, aujourd'hui on a raison de s'intéresser à tous ces petits détails qui nous révèlent la vie journalière de cet ancien peuple. Nous nous sommes déjà expliqué (section IV) sur l'exécution de ce genre de peintures réalistes.

Le n° 37 est une petite maison d'habitation. Les murs portent des traces d'incendie, et de gros monceaux de fer et autres matériaux, fondus ensemble, prouvent que cette maison a été détruite par le feu. Contrairement à l'opinion courante, qui veut que Pompéi ait été entièrement détruite par l'incendie, on n'a trouvé que rarement des traces de feu : la carbonisation des matériaux de bois s'expli-

que bien plutôt par l'action combinée de la pression et de l'humidité, qui engendrait de la chaleur. Sinon, comment, entre autres, les tablettes de bois décrites dans la section I, et qui sont complétement carbonisées, auraient-elles pu conserver l'empreinte de la fine écriture incrustée dans la cire et les fragments de la cire fondue?

Il se peut qu'à la lettre *a* sur notre plan, existât jadis une porte de bois recouverte de gypse, comme on peut en voir au musée local de Pompéi.

Nous avons reproduit (pl. III) une inscription gravée sur la muraille blanche de l'atrium (*b*) qui doit être lue comme suit :

CHADIVS VENTRIO « Chadius Ventrio
EQVES NATVS ROMANVS INTER chevalier romain né entre
BETA ET BRASSICA. les choux et les raves. »

Peut-être est-ce une simple plaisanterie, qui n'avait point pour but d'amoindrir le mérite de celui qui avait su, de campagnard, s'élever jusqu'à une position élevée.

La porte n° 38 nous introduit dans une maison de belle apparence. Elle doit avoir appartenu à un négociant, car, près de la porte, on distingue sur le mur un Mercure peint en rouge : dans une main il porte le caducée, dans l'autre, une bourse, c'est-à-dire les attributs du dieu des voleurs et des marchands.

A droite et à gauche (*a* et *b*) sont situées deux petites chambres à coucher décorées dans le goût de la première époque (comp. Presuhn, *Décor. mur.*); la fenêtre de l'une d'elles sur la rue a conservé sa grille de fer. Dans la grande chambre à coucher (*c*) existe encore une peinture murale en bon état, représentant une lutte musicale (comp. Helbig, 1378; 78b, 79).

Les murs du *tablinum* étaient peints avec assez de grâce dans le style de la seconde période (comp. Presuhn, *Décor. mur.*); deux médaillons peints au centre des panneaux, et représentant le buste de Psyché ailée, sont très-dégradés. Une peinture du *triclinium* voisin (*h*) est mieux conservée; elle figure Thésée recevant le peloton de fil des mains d'Ariadne : elle est intéressante en ce qu'elle reproduit ce sujet pour la troisième fois à Pompéi, tandis que l'Ariadne abandonnée se répète à tout instant (comp. Helbig, 1211, 12; Presuhn, pl. X; Steeger, pl. VI).

Le péristyle de cette maison est de grande dimension : le propriétaire y avait construit, pour obvier à l'insuffisance de ses appartements, une jolie salle de réunion (*k*) et deux petites chambres (*i*, *l*). Au nord du péristyle étaient situées la cuisine (*m*) et une chambre aux provisions (*n*).

Les trois maisons suivantes sont de construction plus récente et resserrées entre les demeures patriciennes n°ˢ 38, 43 et 20.

Près de la porte n° 39, le mur extérieur a conservé un fragment du socle peint en jaune, entièrement couvert de *graffitti*. Notre planche III en reproduit quelques-uns. Ici, un gamin a gravé son A B C; là, un autre a dessiné au trait un chien; plus loin, on lit de nombreux noms propres, entre autres celui d'une esclave :

MODESTA TERMINALIS

Le bassin (*impluvium*, *c*) de l'atrium de cette maison n° 39, est exécuté en mosaïque (voyez la planche V); sur le bord extérieur, on lit l'inscription :

LVCRVM GAVDIVM « le gain est ma joie »

qui rappelle le SALVE LVCRV, « sois béni, gain! » du seuil de la maison n° 47, Reg. VII, ins. I (Ov., p. 283), ce qui prouve que dans l'antiquité, comme de nos jours, gagner de l'argent était le rêve

favori de bien des gens. Derrière l'impluvium se dresse une table de marbre sur de petits pieds (*d*) représentant des griffons d'un très-beau travail (comp. Ov. pl. et page 373). Les Pompéiens devaient avoir un goût prononcé pour les jardins à l'intérieur des habitations, car le propriétaire de cette maison, malgré l'exiguité de l'emplacement, avait arrangé un petit espace à ciel découvert entre quatre colonnes, auquel il pouvait décerner le nom de *viridarium* (*g*) : on y voit encore un bassin de marbre avec un conduit pour jet d'eau. Quelques marches (*h*) conduisent à l'*œcus* (*k*) ou salle de réunion, où une grande figure du Cyparissus (sans tête) est tout ce qu'il reste de la décoration (comp. H., 218). Le sol des chambres *l*, *m* est effondré. L'escalier *i* conduit en bas au cellier qui est situé au-dessous des pièces *k*, *l*, *m*. Le nombre des cruches à vin que l'on y a trouvées donne à penser que le propriétaire était un marchand de vins. L'autel domestique avec l'image des dieux lares et le serpent sacré était dans le cellier.

Le n° 40 possède un *atrium* sans pièces latérales. Le tablinum est relativement de belle apparence, avec de riches décorations dans le style de la seconde époque. A la partie supérieure de la muraille on remarque les figures de Bacchus, d'Apollon et de Cérès.

Dans le péristyle (*h* et *g*) se lisent deux *graffitti* de notre planche III :

QVINTVS ROMANVS VA (vale) « salut »
QVINTVS ROMANVS FELIX « sois heureux »

Le Quintus Romanus, auquel s'adressait ce souhait, était peut-être un gladiateur, si toutefois on peut interpréter en ce sens le trident de gladiateur.

La plus jolie pièce de cette maison est le grand *triclinium* (*i*), dont la décoration sur fond noir nous séduit malgré son originalité (pl. IV). Le *lararium* ou autel des Lares, avec serpents peints, est situé dans le jardin (*l*).

La maison suivante, n°s 41 et 42, a été en majeure partie fouillée en présence de l'impératrice de Russie et nommée d'après elle il y a environ 30 ans.

La disposition est semblable à celle des habitations précédentes : derrière le tablinum s'ouvre une cour (*f*) assez grande, tandis que le jardin (*h*) est petit. Le corps de logis, dont l'entrée particulière est au n° 41, communique avec l'atrium par la cuisine (*d*).

Le n° 43 est la demeure la plus riche de cette petite rue. L'atrium est exceptionnellement spacieux. Derrière l'impluvium (*a*) s'élève une petite table à fontaine (*b*) ; la table de marbre (*c*) repose sur quatre pilastres en porphyre travaillés en pieds d'animaux. Parmi les *graffitti* des murs de l'atrium nous pouvons citer le distique suivant emprunté à Ovide (Amor. III, 11, 35) :

CANDIDA ME DOCVIT NIGRAS
ODISSE. PVELLAS. ODERO. SE. POTERO. SE NON INVITVS
AMABO.

« Une blonde m'a appris à haïr les brunes ;
« Si je peux, je les haïrai ; sinon, malgré moi, je les aimerai. »

A gauche du tablinum, le corridor (*fauces*, *f*) ne présente (à *d*) qu'une étroite et basse ouverture, au-dessus de laquelle est simulée dans la muraille une fausse porte en stuc. Nous avons ici un modèle intéressant de la menuiserie pompéienne, que nous ne connaissons du reste que par les empreintes de plâtre du musée local.

Le péristyle et le jardin correspondent à la richesse de toute la maison. Notre planche II repro-

duit la ravissante fontaine en mosaïque, placée devant le mur du jardin (*l*). Ces sortes de niches à fontaines, dont on retrouve cinq ou six exemplaires à Pompéi, sont décorées de pierres colorées et de coquillages, introduits dans la chaux humide lors de la construction. A l'intérieur de l'hémicycle s'élève un petit pilier d'où jaillissait l'eau : celle-ci s'écoulait dans le bassin de marbre (*m*) situé au milieu du jardin.

Cette maison ayant été mise au jour depuis longtemps, il ne subsiste presque plus rien de son ancienne décoration.

B. PARTIE SUD.

Nos 44. Nos 1 à 17.

La rue de Nola (Decumanus major), une des quatre artères principales de Pompéi, coupe la ville de l'ouest à l'est, et c'est, jusqu'à présent, la seule, parmi celles-ci, qui ait été déblayée dans toute sa longueur.

Nous avons indiqué en couleur bleue sur notre plan (pl. I) les pierres, qui facilitaient aux passants la traversée d'un des hauts trottoirs à l'autre, et entre lesquelles couraient les ornières des roues de chars. Le pavage est ici, comme dans la plus grande partie de Pompéi, en un tel état de délabrement, qu'on n'en trouverait guère d'aussi mal tenu dans les plus chétives villes de nos jours.

La façade de la XIVme île, donnant sur cette rue, a déjà été explorée depuis longtemps ; aussi les maisons sont-elles aujourd'hui à peu près des ruines nues. Au coin, nos 1 et 44, était un cabaret ; puis venaient une petite habitation, n° 2, et une rangée de boutiques, parmi lesquelles on trouve les portes de deux habitations moins mesquines. On lit dans l'atrium du n° 5 le *graffitto* suivant :

L. NONIO ASPRENATE
A. PLOTIO COS ASSELLVS NATVS
PRIDIE NONAS. CAPRATINAS.

(Un petit âne est né le 6 juillet l'an 29 (de l'ère chrét.).

Le n° 12 est une ancienne maison patricienne. Les piliers de l'entrée sont en pierres de taille et ornés de chapiteaux corinthiens. Il n'existe point de tablinum derrière l'atrium : on pénètre directement dans une salle supportée par deux colonnes, à laquelle confine un étroit jardin (viridarium). La pièce désignée par la lettre *h* est la cuisine.

Les magasins qui s'étendent jusqu'à l'angle de la rue appartenaient au possesseur de cette maison. Devant le n° 17 court un petit portique, admirablement situé pour ceux qui, par la chaleur ou le froid, se plaisaient à voir défiler les passants à ce carrefour.

Nous sommes ici arrivés à la petite place publique, à partir de laquelle nous avions commencé notre description de la façade Est de cette île dans la section III.

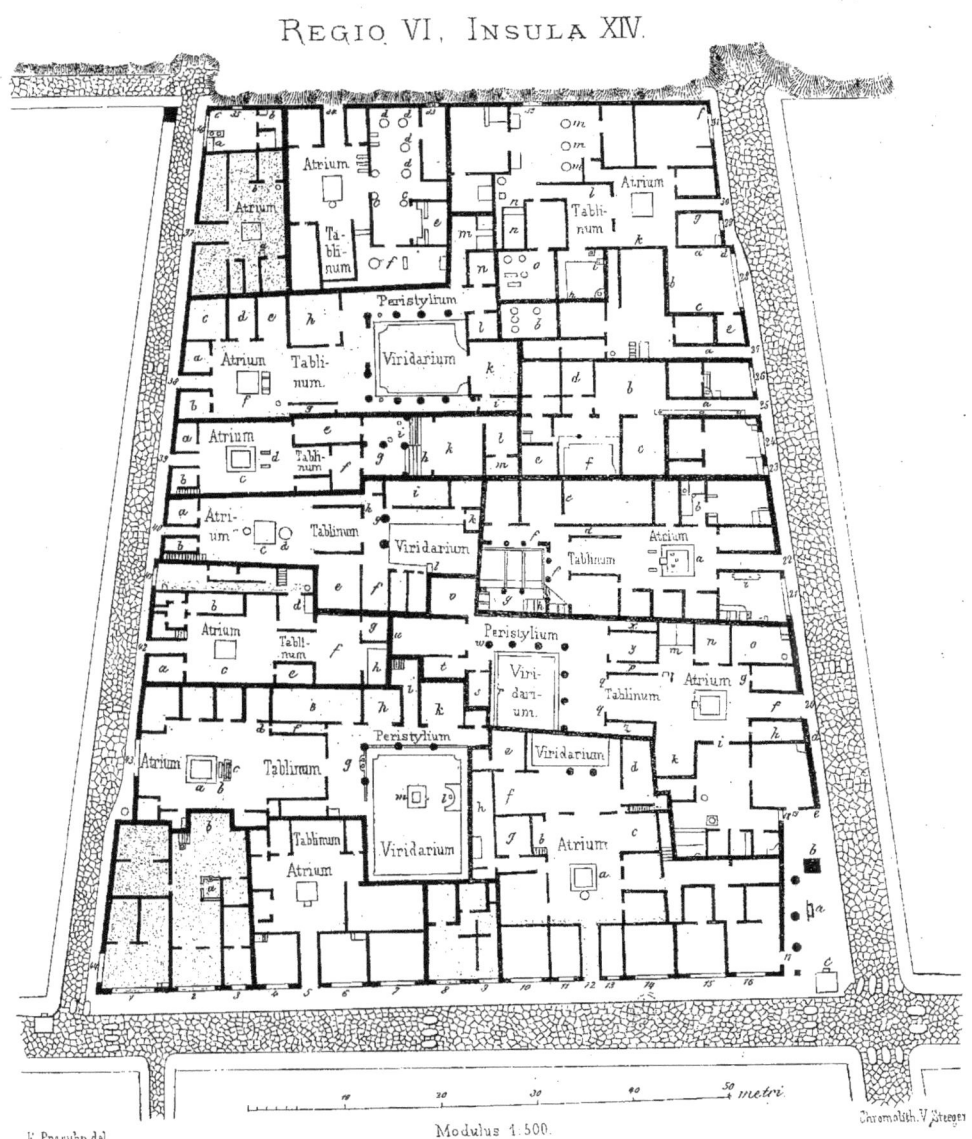

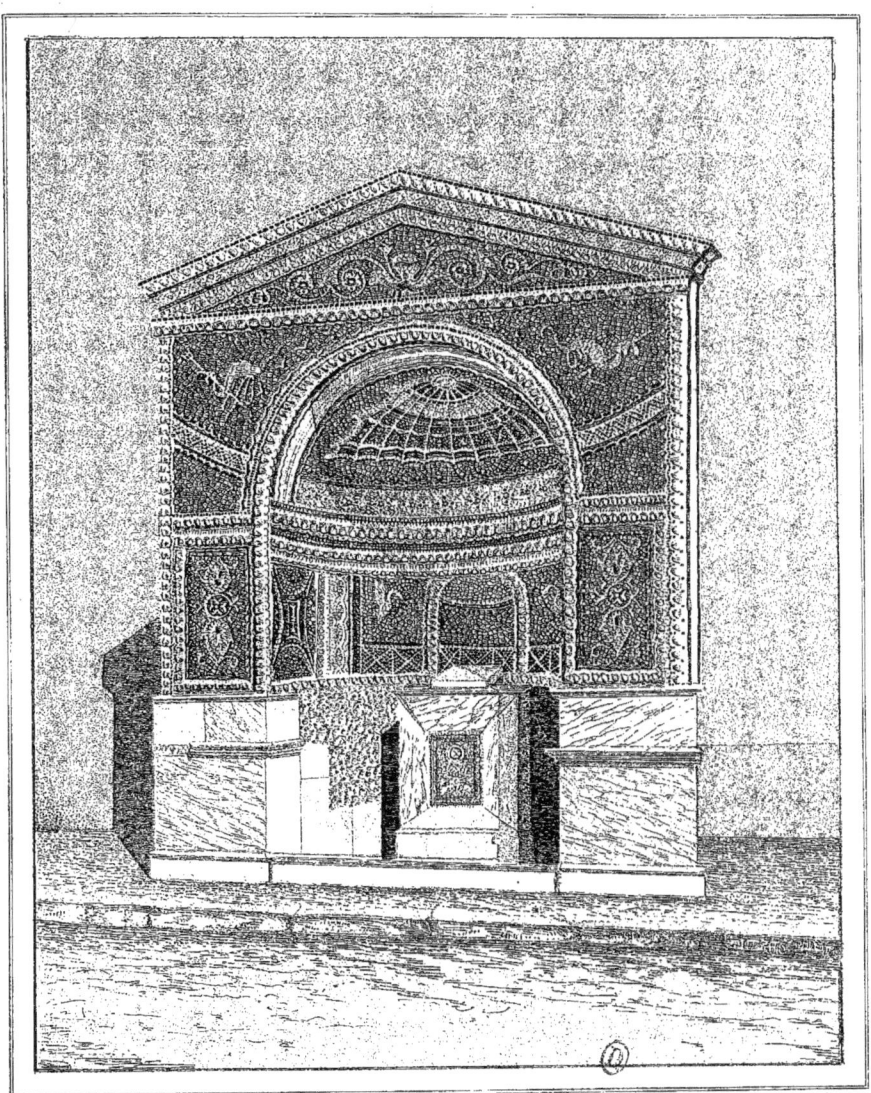

Discanno des. Chromolith. Staeger

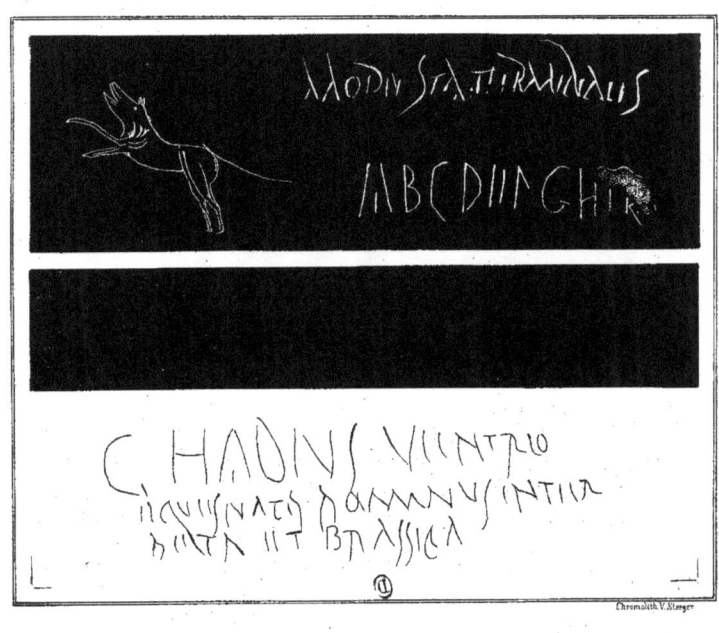

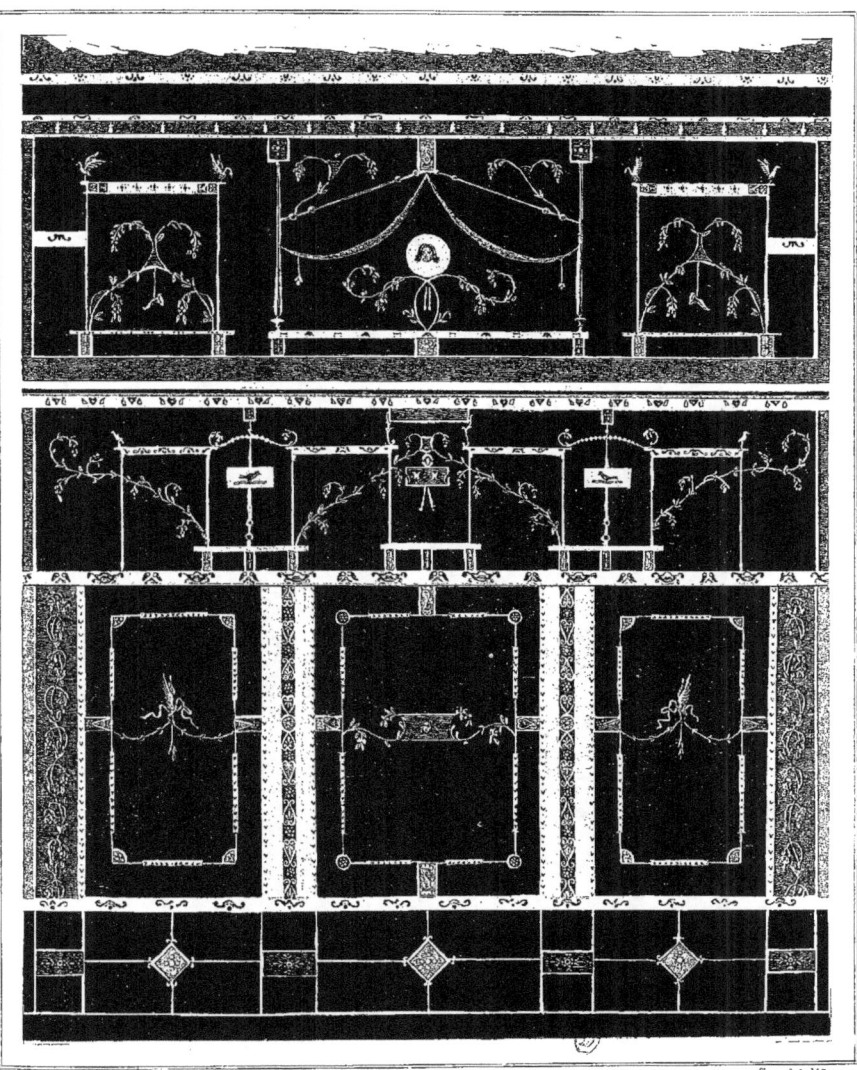

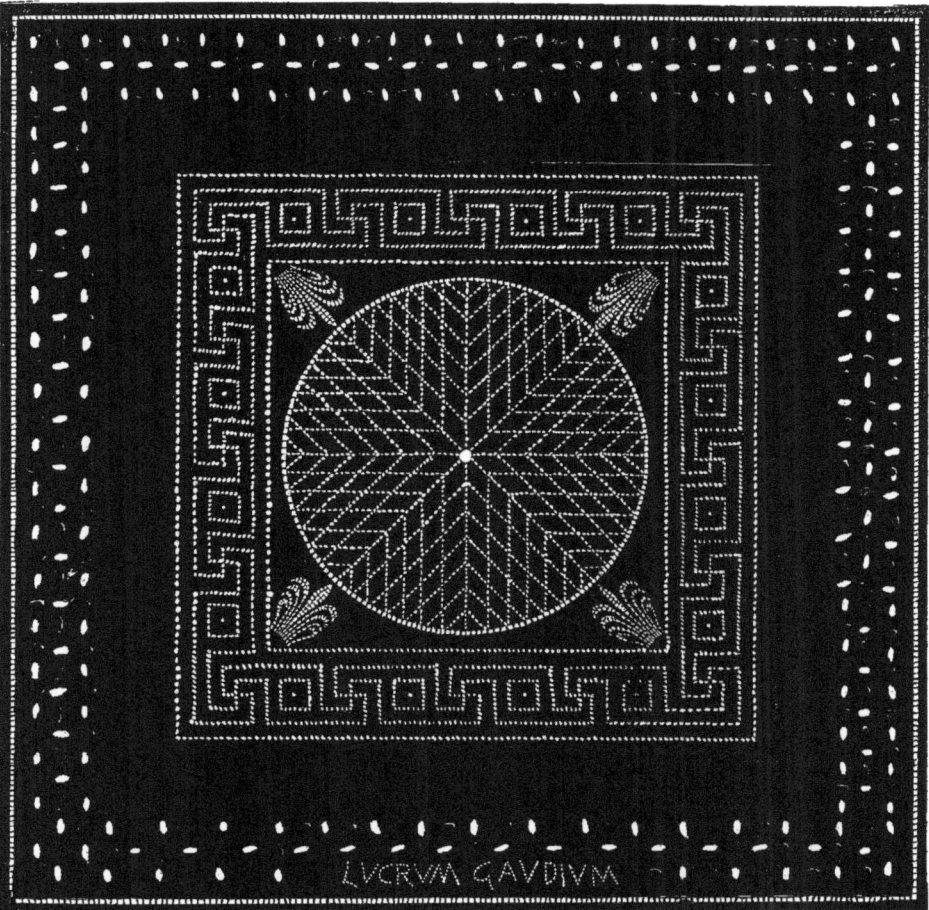

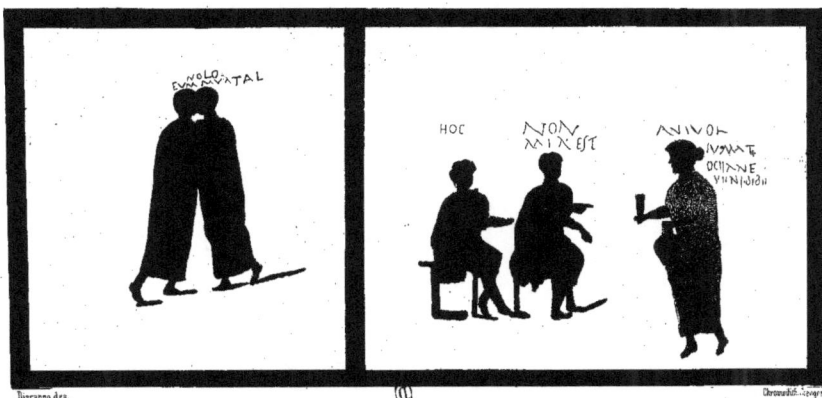

SECTION VI

Regio VI, Insula XIII, Nos 1 A 21

DECUMANUS MAJOR — RUE DE NOLA
VIA PRIMA, OCTAVA, NONA

LA XIIIME ILE

FOUILLES DE 1837 ET DE 1874 A 1877

GENÈVE. — IMPRIMERIE RAMBOZ ET SCHUCHARDT

LA XIII^ME ILE

Cette île a beaucoup souffert du tremblement de terre : aussi n'a-t-elle conservé que peu de peintures murales.

A. PARTIE SUD
N^os 20, 21. N^os 1 à 9.

Ces maisons ont été déjà découvertes il y a un certain nombre d'années ; mais, lors des fouilles, on remplit plusieurs chambres avec les déblais, de sorte que l'on a été obligé de procéder à de nouvelles explorations.

L'entrée de cette demeure patricienne est désignée par le n° 2. Les pièces situées autour de l'atrium ne présentant rien de bien remarquable, pénétrons directement dans la partie postérieure de la maison, qui se groupe autour d'un péristyle formé de huit colonnes. La distribution correspond au plan ordinaire des riches maisons pompéiennes. Des deux côtés s'ouvrent des chambres d'habitation : à l'arrière-plan s'ouvre une vaste salle de compagnie (exedra) (*f*), dont on peut reconnaître encore la décoration générale ; mais, il n'est guère utile d'entreprendre la description des fragments des quelques peintures restantes.

La portion la plus intéressante de cette maison est le Lararium, placé dans le coin du péristyle (*e*), et que nous avons reproduit, planche II. Il n'en subsiste plus à la vérité que le soubassement, sur lequel s'élevait jadis un petit temple avec une colonne à l'angle antérieur. Sur les parois latérales sont peints les dieux domestiques ou Lares. Les serpents et le petit autel en relief à la base sont exécutés en stuc. Notre dessinateur a restitué aux têtes des serpents leur dorure primitive, dont on aperçoit encore quelques traces sur les lieux.

MAISON DE M. TERENTIUS EUDOXUS
N^os 5 à 9.

La disposition de la maison dans laquelle nous entrons par le n° 6, est en tout semblable à celle de la précédente. Dans une chambre à coucher, à droite de l'atrium, on voit (*a*) une peinture murale assez bien conservée, représentant Vénus et Adonis, sujet favori des peintres de Pompéi (Comp. Helbig, 331). On a transporté au musée de Naples une partie des nombreuses peintures trouvées dans les diverses pièces de cette maison : les autres sont maintenant détruites.

Le maître de la maison, Marcus Terentius Eudoxus, s'était signalé de son vivant par son aménité envers les parasites de Pompéi ; sa réputation à cet égard a été transmise à la postérité par l'un de ces

pique-assiettes reconnaissant, qui, sur le mur (b) de la chambre où il était hébergé, a écrit le *graffito* suivant (pl. III).

SEMPER M. TERENTIVS EVDOXSVS
VNVS SVPSTENET AMICOS ET TENET
ET TVTAT SVPSTENET OMNE MODV.

« Marcus Terentius Eudoxus est toujours le seul, qui nourrisse bien ses amis, les entretienne et les protége en toutes façons. » Dans l'antiquité au moins la corporation des parasites se montrait sincère et reconnaissante.

Les n°s 8 et 9 indiquent les portes de la même maison dans la rue latérale où nous tournons à présent.

B. PARTIE EST

N°s 10 à 17.

Au coin de la rue s'élève une fontaine, dont le pilier est décoré d'une tête de Taureau. Ces images servaient probablement aussi bien à l'ornementation du monument, qu'à la dénomination du carrefour et de la fontaine, ainsi que cela se pratique actuellement à Pompéi.

N°s 10 à 12.

La première maison de cette rue est si peu importante, qu'elle ne mérite pas de nous arrêter. Quant au n° 12, c'est la porte de derrière d'une maison située sur la façade ouest de l'île.

N°s 13, 14, 15, 18.

Une grande habitation patricienne s'étend au travers de l'île et possède une porte dérobée au n° 18. Notre planche IV reproduit la mosaïque bigarrée trouvée sur le seuil de l'entrée n° 13 (a). Le pavé de l'œcus (c) ou chambre d'habitation présente une mosaïque du même style (voir même planche). Le vaste péristyle offre des colonnes de pierre cannelées, jadis revêtues de stuc. A ce propos, il convient de signaler, que le plus grand nombre des colonnes de Pompéi, d'après le mode de construction de l'époque récente, est construit en briques; le stuc leur donnait l'apparence de colonnes de marbre.

Dans le jardin existe une table de marbre (f) dont les pieds sont artistement travaillés (pl. V). Adossée au mur postérieur, s'aperçoit (g) une petite niche des dieux Lares. La cuisine (e) est encore en partie remplie de décombres.

N°s 16, 17.

Cette petite demeure possède également une seconde porte sur la façade ouest de l'île. Aux deux côtés de la porte de la maison (n° 16) sont peintes (*dipinti*) des affiches électorales, si fréquentes à Pompéi, dont nous avons voulu donner un exemple pl. III. La suivante indique que les voisins (touchante preuve de bon voisinage!) désirent nommer Gavius comme édile, et engagent le public à voter pour lui :

GAVIUM AED. OVF Gavium Aedilem oramus vos faciatis
 Vicini ROG vicini rogant.

La maison appartenait à un marchand de vins, qui habitait de ce côté, et tenait un cabaret sur l'autre rue au n° 17. On a trouvé un grand nombre de cruches à vin (amphores) dans son jardin (e),

qui sont intéressantes par leurs inscriptions grecques et se trouvent actuellement rassemblées dans le grand magasin des amphores aux bains publics du Forum. Les noms qu'on y lit doivent probablement désigner les propriétaires des différents crûs de vin, de même que de nos jours on dit : marsala Florio, ou champagne Moët.

Nous avons reproduit sur la planche III deux de ces cruches à vin avec leurs étiquettes antiques.

C. PARTIE NORD

Les portes d'entrée des maisons n'ouvrent point sur cette rue ; mais en revanche, le système des conduits d'eau offre un grand intérêt; on en a découvert tout un réseau compliqué de tuyaux de plomb au mur a et b (Voy. pl. VI, b). La lettre c sur le plan désigne le gros pilier massif (castellum aquarium), du sommet duquel les tuyaux descendaient ; la forte pression permettait à l'eau de se répartir dans les diverses maisons.

D. PARTIE OUEST

Cette rue, désignée par Fiorelli sous le nom de via Octava était barrée pour les charriots par une borne placée entre les pierres destinées aux piétons auprès de la rue principale. A l'extrémité nord une fontaine est située dans la rue même.

Une seule maison possède une entrée sur ce côté de l'île.

MAISON DE SEXTUS POMPÉE AXIOCHUS

Nos 19, 12.

Nous avons déjà fait connaissance avec le propriétaire de cette maison (dans la Ire section) : c'est le même personnage qui avait souscrit une quittance pour la femme Pullia Lampuris. On a reconnu sa demeure au cachet découvert ici avec le nom de

POMPEI
AXIOCHI

Sur le mur extérieur, près de la porte de la maison, s'est conservée une petite surface de stuc, sur laquelle on lit de nombreux graffiti. Nous avons donné, pl. VII, une de ces inscriptions, un distique de Properce (II, 5, 9-10).

NVNC EST IRA RECENS NVNC EST DISC(EDERE) (T)EM(PVS)
SI DOLOR AFVERIT CREDE REDIBI(T) AMOR).

Ma colère vient de naître : c'est l'heure de m'affranchir.
Dès que la douleur s'apaise, crois-moi, l'amour revient !

La première ligne a été écrite par un amoureux en courroux, une autre main a tracé les paroles consolantes de la seconde ligne. Les lettres entre parenthèses manquent sur l'inscription, par suite de la chute du stuc.

A gauche de l'atrium, l'un des trois murs (b) d'une spacieuse chambre à coucher a seul conservé une fresque en assez bon état : la scène représente Persée délivrant Andromède (Comp. Helbig, 1183-1203).

Dans le corridor (fauces), s'ouvre une autre chambre, sur le mur blanc de laquelle (c) nous avons copié (pl. VII) ce joli salut à une jeune fille :

VA(LE) MODESTA, VA(LE). VALEAS VBICUMQ(V)E (E)S.

« Salut, Modesta, salut : sois heureuse, où que tu sois. »

On parvient par les « faúces » à la cuisine (k), à laquelle confine une chambre voûtée destinée aux provisions (m); un peu plus loin, une sortie conduit dans la rue à l'est de l'île n° 12.

Le mur du jardin (i) de cette maison est remarquable par une rangée de niches de dieux Lares à une certaine hauteur. On y a trouvé quelques statuettes de Lares, et plusieurs des niches offrent des traces de figures de dieux Lares peintes.

TABLE DES PLANCHES

I. Plan : chaque habitation est diversement coloriée.
II. Lararium du n° 2.
III. Graffiti et Dipinti des n°⁸ 6, 16 et 17.
IV. Pavé en mosaïque bigarrée du n° 13.
V. Conduits d'eau de la partie nord de l'île.
VI. Graffiti du n° 19.

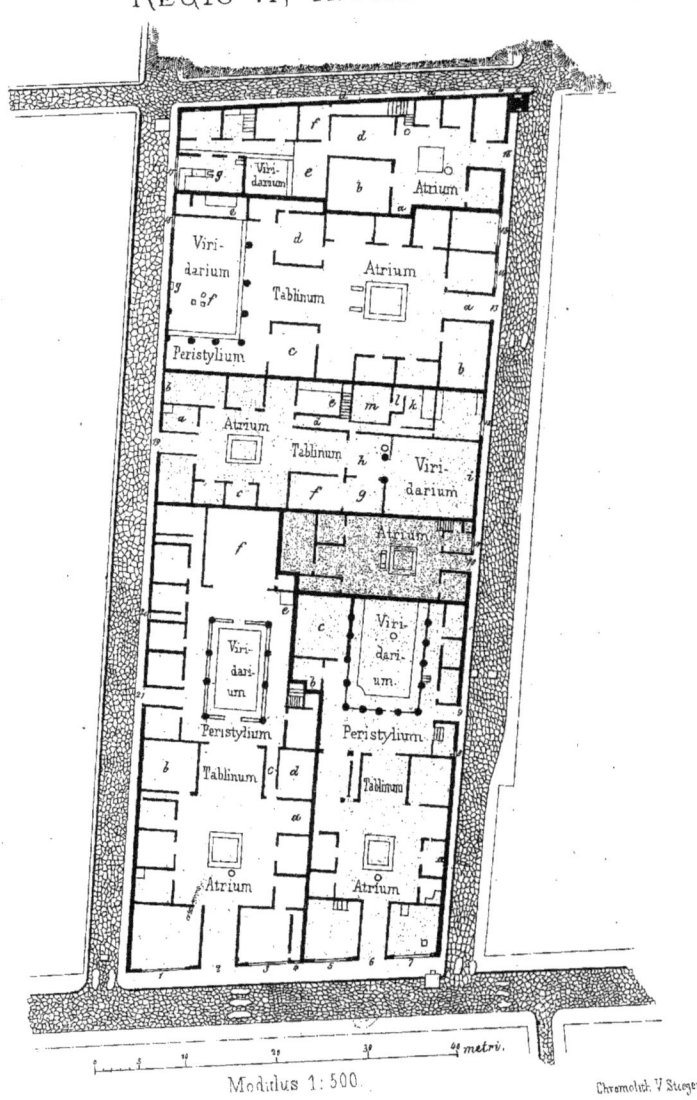
Regio VI, Insula XIII.

Discanno des. — Chromolith Steeger.

Discanno des. Chromolith. V. Steeger.

Discanno des. Chromolith. V.Steeger.

ux modesta ux
uxlexsu dolumnes

nunc est ira recens nunc est des
ena
si dolor a fuente credere dtn

SECTION VII

Regio IX, Insula IV et V

DECUMANUS MAJOR — RUE DE NOLA — CARDO
RUE DE STABIES — VIA PRIMA

THERMES ET MAISONS PRIVÉES

FOUILLES DE 1877 A 1878

GENÈVE. — IMPRIMERIE RAMBOZ ET SCHUCHARDT

THERMES ET MAISONS PRIVÉES

L'exploration des deux îles, dont nous avons à entretenir ici le lecteur, n'étant pas encore terminée, il nous a été impossible de dresser un plan de cette portion de Pompéi.

A. ILE IVme : THERMES

Un établissement de bains publics occupe toute la surface de cette île : c'est le troisième que l'on a découvert jusqu'ici dans la ville.

L'intérêt de cette découverte n'offre cependant que peu d'importance, car, lors de la catastrophe, Pompéi commençait à se reconstruire de fond en comble, et l'on n'aperçoit guère aujourd'hui que des murs de fondation. Le bâtiment précédent avait été détruit par le tremblement de terre (probablement en 63 après J.-C.), ainsi qu'en témoignent les débris des puissants murs, qui n'avaient pas encore été entièrement enlevés.

L'entrée principale est au n° 5 de la rue de Stabies (Cardo); une seconde grande porte s'ouvre sur la rue de Nola (Decumanus); une troisième enfin, plus petite, donne accès au n° 10 de la via Prima (la ruelle au sud). Un grand nombre de magasins s'ouvrent sur les rues principales; dans la ruelle, du n° 11 au n° 14, sont situées des latrines publiques.

On pénètre par l'entrée principale dans la grande cour, qui embrasse toute la moitié antérieure des Thermes. On y remarque dans les décombres des pierres, des chapiteaux, des colonnes, gisant éparses, dont les ouvriers venaient d'achever la taille, alors qu'ils furent interrompus par le cataclysme. Il est resté de la construction primitive un petit bassin en pierre, dans lequel existe encore le tuyau de plomb avec un robinet de bronze. Au fond de la cour, adossé à un mur construit en briques et interrompu par une voûte, s'étend une grande piscine à l'usage des nageurs, sensiblement au-dessous du niveau général du bâtiment.

Dans la seconde moitié postérieure des Thermes, sont situées les pièces principales de l'édifice primitif. Une grande salle était destinée au *Caldarium* ou bain chaud. Le *Laconicum*, lieu dans lequel la chaleur était poussée au dernier degré, est de forme ronde; il offre assez d'intérêt : on n'en rencontre point de semblables dans les autres Thermes de Pompéi. On a exécuté d'assez nombreux travaux de maçonnerie moderne pour conserver ces deux salles.

B. ILE Vme : MAISONS PRIVÉES

Les chambres antérieures de ces maisons témoignent, par la dégradation de leurs peintures, qu'elles sont, ainsi que toute la rue de Nola, exposées à l'air depuis bien des années. Au moment où nous écrivons, deux des maisons ont été entièrement déblayées; on travaille actuellement aux autres.

MAISON DES MUSES

Nos 11, 12, 13.

Le n° 11 donne accès dans une jolie habitation de petite dimension, qui se distingue par de nombreuses peintures assez bien conservées et, en partie, très-remarquables. L'incendie qui éclata dans cette maison lors de la destruction et dont on observe des traces sur les murs, n'a donc pas causé autant de dégats que ne l'a fait le tremblement de terre en bien d'autres endroits. Il est intéressant d'observer que la décoration de cette maison n'a pas été exécutée à plusieurs époques, mais bien d'une seule fois par différents peintres avec leurs compagnons et apprentis (Comp. Presuhn, Décor. mur.).

Les *Alæ*, ou chambres de réception, offrent dans cette maison et dans toutes les autres de la même île, cette particularité qu'elles occupent non pas la dernière place, mais celle du milieu parmi les pièces environnant l'atrium.

Toutes deux sont élégamment décorées dans le style de la troisième époque (Comp. Pres. Décor. mur.); le socle en est noir; les panneaux alternativement rouges et jaunes, avec champs intermédiaires en blanc; la partie supérieure de la paroi est blanche. Dans l'*ala* de gauche neuf petits amours ont été peints au milieu des grands panneaux; ils sont en partie conservés.

Dans l'*ala* de droite, sur un des murs également trois amours; six autres panneaux étaient ornés de délicieux médaillons, dont malheureusement les deux que nous reproduisons, pl. II et III, ont été seuls conservés intacts. Les têtes, d'une expression si douce dans l'original, ont le caractère de portraits.

A gauche de l'atrium se présente une longue *Exedra* ou salle de réunion, décorée elle aussi en style de la troisième époque, avec panneaux rouges et jaunes, opposés alternativement aux couleurs jaunes et rouges du socle.

Au milieu des panneaux, deux paysages avec amours à la chasse, sont dignes de remarque. L'un poursuit un chevreuil avec un épieu; l'autre excite un chien sur les traces d'un lapin; mais le faire de ces peintures est assez grossier. Les figures de genre, qui ornent la paroi blanche supérieure, sont beaucoup plus belles; onze d'entre elles sur treize qui existaient dans l'origine, sont plus ou moins bien conservées.

En face de l'atrium, on rencontre une petite chambre à coucher, avec panneaux blancs et rouges. Les trois peintures que renferme cette chambre ont peu de valeur quant au sujet et à l'exécution; il est cependant intéressant d'observer la couche de stuc préparée pour ces peintures : elle est très-mince et insuffisante (Comp. Presuhn, Décor. mur.).

Avant de quitter l'atrium, signalons encore sur une muraille à droite une figure de femme aérienne finement peinte; d'une main elle retient les jambes d'un petit agneau autour de son cou, de l'autre elle porte une cassette. C'est la personnification du printemps d'après la façon hellénistique (Comp. Helbig, 975). Derrière l'impluvium s'élève une table de marbre; il est enfin resté, à la muraille gauche de l'atrium, la base rouillée du coffre-fort, sur le socle auquel il était fixé. Derrière l'atrium se trouvent les *fauces*, le *tablinum* et le *triclinium*.

La dernière chambre est celle des Muses, qui sont peintes au complet, au nombre de neuf, à l'intérieur de panneaux blancs. Elles se suivent ainsi : Klio, Thalie, Uranie,, Melpomène, Euterpe, Terpsichore, Polymnie. Ces dénominations s'accordent assez bien avec les attributs de ces figures; il est cependant impossible de désigner la quatrième, qui tient dans ses mains deux instruments

sous le nom de Kalliope (Comp. Helbig, p. 171 et suiv.). On remarque sur les deux dernières figures mentionnées, des traces de dorure aux bracelets, colliers et boucles d'oreilles. Un dixième panneau est occupé par un Amorino. L'expression de toutes les Muses est extrêmement sévère et dans son ensemble la peinture de cette chambre est assez grossière.

En revanche, le *tablinum* est décoré avec une plus grande habileté. Sur un soclé brun s'élèvent des panneaux latéraux rouges, et de grands panneaux bleus, interrompus par des blancs simulant des ouvertures dans l'architecture (Comp. Presuhn, Décor. mur. troisième style). La partie supérieure de la paroi est détruite. Au milieu des panneaux sont représentées six figures de guerriers, peintes de main de maître : une seule cependant est en parfait état de conservation; c'est celle que nous reproduisons sur la planche I.

Quatre colonnes forment un petit péristyle : au lieu de jardin, le maître de la maison a disposé des lits de pierre (triclinium), sur lesquels on étendait des tapis, lorsque par les belles journées, il désirait prendre son repas à ciel ouvert. Sur le mur postérieur on a peint des scènes de chasse de grande dimension (Comp. Helbig, 1520). A droite, dans le péristyle, se trouvent l'escalier conduisant à l'étage supérieur, et trois petites chambres; à gauche, les pièces destinées aux hôtes du commun, avec une sortie au n° 13 sur la ruelle latérale.

Le n° 12 sur la rue principale est un magasin, qu'on louait séparément. En face de cette maison, on découvrit, en octobre 1877, un beau comptoir peint, dont on prit copie, et qu'on recouvrit ensuite, en le protégeant par un petit travail de maçonnerie, afin de ne pas anticiper sur les fouilles de ce côté de la rue de Nola, lesquelles ne seront entreprises que dans quelques années.

LA MAISON AUX FIGURES DORÉES

Nos 8, 9, 10.

L'entrée de la maison n° 9 est située entre deux boutiques (n°s 8 et 10), appartenant au propriétaire de cette même maison et dont il pouvait de chez lui surveiller les affaires par une fenêtre. Un long et large corridor conduit à l'atrium; ici, l'*impluvium* se montre décoré d'un ornement en mosaïque blanche et noire. A gauche on voit, dans une petite chambre à coucher, des masques peints sur fond blanc. Puis vient l'*ala*, dont le socle noir, les panneaux jaunes et rouges et les champs intermédiaires foncés, font reconnaître le style décoratif de la seconde époque (Comp. Presuhn, Décor. mur.). Lors de l'exhumation on mit au jour six panneaux (sur neuf en tout) ornés de figures dorées, qui ont déjà assez souffert du contact de l'air. Sur le milieu de la paroi postérieure, on aperçoit Vénus, dont non-seulement les draperies, mais aussi certaines parties nues, sont couvertes de dorures. Nous avons reproduit sur la planche IV le plus joli de cinq amours qui se trouvent dans cette chambre. Une petite chambre à coucher à droite de l'atrium, nous offre un spécimen du style décoratif de la première époque.

Il n'existe pas de *tablinum* dans cette maison; les boutiques, par leur profondeur, en occupent la place. Le *péristyle*, avec ses cinq colonnes peintes (comme celles de notre planche II de la seconde section), fait un bel effet. Les murs sont divisés en grands champs rouges et jaunes. C'est là que se trouvent les deux intéressantes peintures tirées de la vie populaire de Pompéi, que nous avons conservées sur notre planche V. L'un d'eux est déjà presque effacé, et l'autre s'approche de sa ruine. A droite est représenté un pêcheur qui jette son filet; à gauche, un homme, qui paraît être un ouvrier polissant avec un instrument en fer le stuc d'une muraille. Sur les autres panneaux s'aperçoivent des boucs et un masque d'Océanos.

A droite du péristyle on a construit une petite chambre, dont les murs sont remplis de paysages des bords du Nil assez bien exécutés, et dans lesquels des pygmées se livrent à toutes sortes d'occupations. Le mur du jardin à droite nous montre une très-jolie scène d'animaux : un lion déchirant un chevreuil (Comp. Sect. II, pl. II).

A gauche, dans le péristyle, se trouve la cuisine. Quelques pièces du fond attendent encore d'être déblayées.

MAISONS COMPRISES DANS LES FOUILLES ACTUELLES

Nos 1 à 7.

Près de la maison décrite plus haut se trouve le n° 6 avec les magasins nos 7 et 5. La maison étant extrêmement petite, l'atrium prend les proportions d'un corridor. Une *ala* offre une décoration sur fond noir. Les diverses chambres présentent plusieurs peintures plus intéressantes pour l'archéologue que pour l'artiste; d'ailleurs il n'est pas encore possible de les étudier d'une façon satisfaisante, car elles ont été recouvertes de planches et de paille pour les protéger des intempéries de la mauvaise saison. Le n° 4 est une boulangerie toute petite sans décorations murales.

Le n° 2 est une maison de peu d'étendue (avec les boutiques nos 1 et 3) qui paraît contenir des trésors au point de vue de la peinture. A la vérité, un tableau d'Hélios avec son nimbe et sa couronne de rayons (Comp. Helbig, 947) est fort dégradé, mais en revanche trois grandes fresques, dont les sujets sont empruntés à l'Iliade se rangeront sans doute, lorsqu'on les aura nettoyés, parmi les plus belles peintures découvertes dans ces dernières années à Pompéi.

Pompéi, le 1er février 1878.

TABLE DES PLANCHES

I. Figure de guerrier du tablinum de l'île V, n° 11.
II et III. Médaillons de l'Ala de l'île V, n° 11.
IV. Amoretto de l'Ala de l'île V, n° 9.
V. Peinture de genre du Péristyle de l'île V, n° 9.

BIBLIOGRAPHIE SPÉCIALE

Les NOTIZIE DEGLI SCAVI, 1877, p. 128, ne mentionnent jusqu'à présent qu'en quelques mots les fouilles dont nous venons de parler. Le dernier fascicule de ce journal officiel est daté de juillet 1877.

BULLETTINO DELL'INSTITUTO, 1877, p. 214, 223. J'ai adopté d'après Mau la dénomination de *laconicum*. A propos du graffito « Amoris ignes » il semble qu'aux deux premières lignes une main différente ait ajouté les autres; dans les dernières, l'incision est plus profonde et l'écriture moins ancienne.

Nous avons une correction à faire au sujet de la planche III ; le lithographe a affublé d'un bonnet la tête de la femme, tandis que sur l'original ce sont deux cercles d'or étroits qui traversent les cheveux.

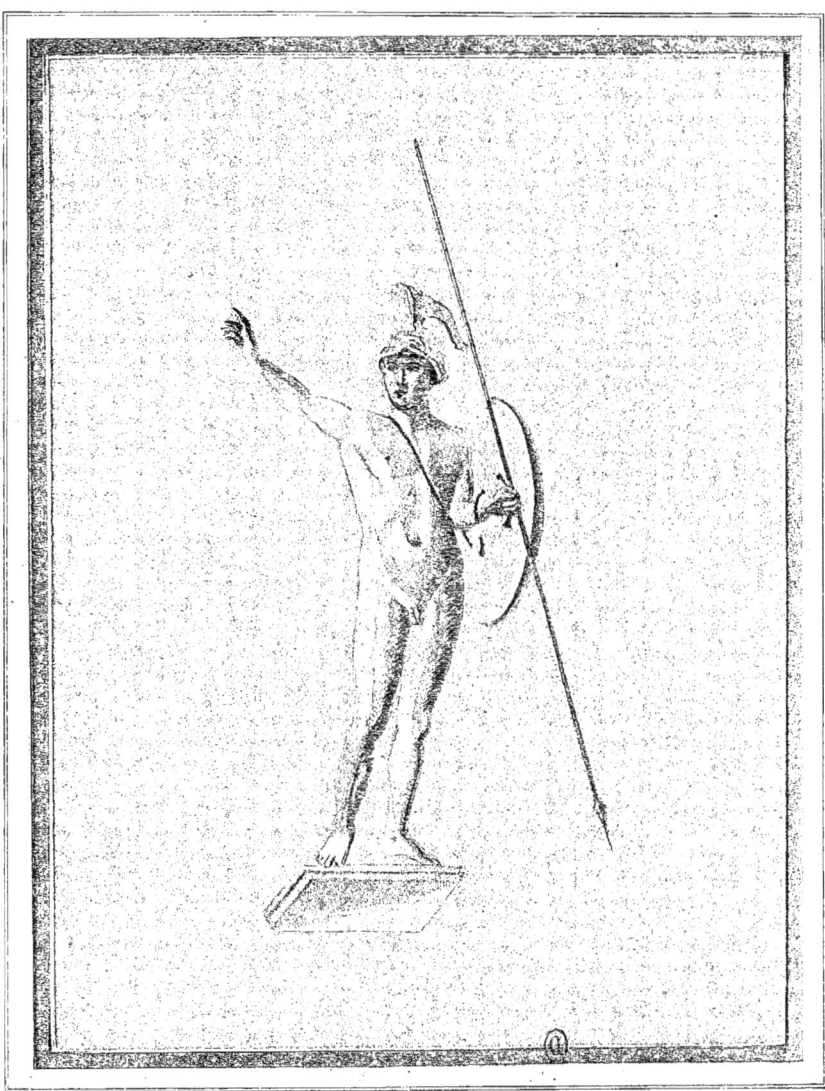

Discanno des. Chromolith. V. Steeger.

Discanno des. Chromolith. Steeger.

Discanno des. Chromolith. Steeger